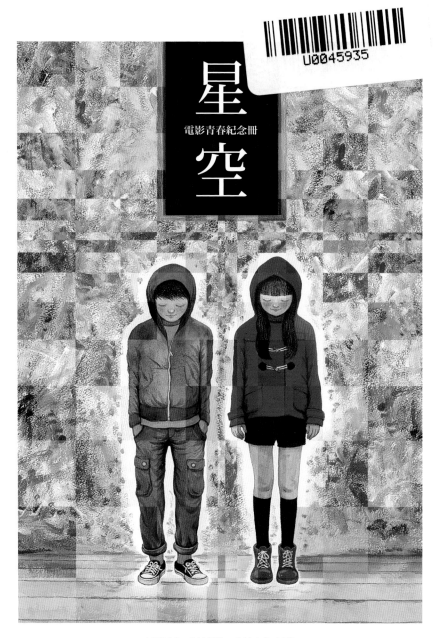

星空

電影青春紀念冊

空

原子映象 資料提供　大塊文化 編纂

Contents

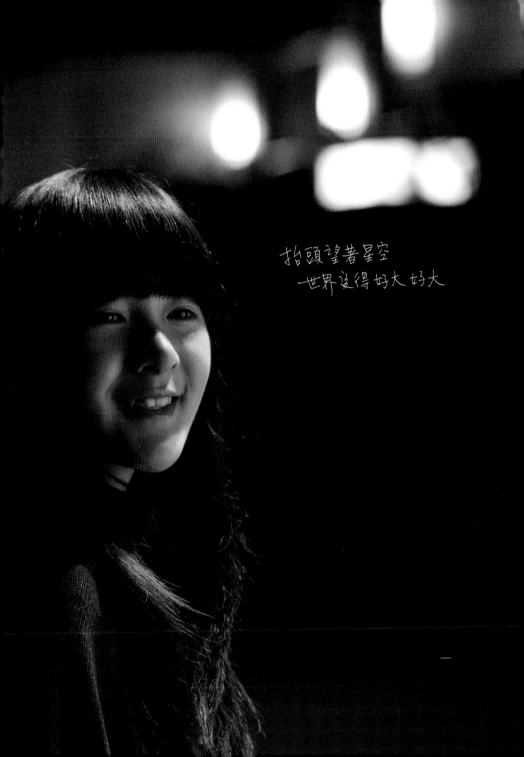

抬頭望著星空
　世界這得好大 好大

創作是神秘的，
有一天突然時間到了，你就可以從中發現一條路。

原著
幾米。

《星空》的創作初衷

我創作時常常會因為創作而產生另外的靈感，有時候靈感並不是很清楚，可能只是一閃而過的一些想法。《星空》來自於我做《幸運兒》或是更早的作品時，突然想到的一個關於青少年逃亡的故事。

一開始只是這樣的想法，然後我就很激動地去畫幾個畫面，但沒有後續，便把它放著。我創作時會同時做很多不同的作品，碰到做不出來的就先擱著，換做別的。但這個關於青少年逃亡的題材一直在心裡環繞，可我每次把它拿出來做就是失敗，做不下去，一年拖過一年。

創作是神秘的，有一天突然時間到了，你就可以從中發現一條路。《星空》大概就這樣放了五、六年，有一天我突然發現可以來做這個故事了。在此之前真的遇到很多困難，找不到方法去交代故事。

我之前的創作比較沒有考慮到看書的對象，我想要做什麼、我想要畫什麼就去做。可是《星空》比較特殊，我很想讓青少年看到這樣的書，很想用一本書陪伴青少年度過混亂無助的日子。因此《星空》對我來說是個奇特的經驗，我在畫的時候一直有想到閱讀的對象，那是我之前的創作比較沒有的。

小美是每個女性成長經驗的投射

《星空》可能會打動每個女性成長中的某一個點,曾經勇敢但又脆弱,曾經彆扭又相信可以追尋到自己想要走的路。我在畫的時候,是真的覺得想要透過這樣的角色,讓不管是正在青春期或是更年長的朋友,在面臨自己人生困境時,可以用更寬廣的心境去面對。最簡單的可能就是抬頭對著天空狂吼,或是去看滿天閃爍的星星,只要看到那樣的星空,就覺得所有事情都可以像風一樣的吹過去。我很怕小孩鑽牛角尖,有時候他們太聰明,反而被自己生出來的困境壓力所捆綁。因此我總希望他們能退一點,去看一下星星、去看一下別的什麼,然後這個事情過了就過了,大家繼續長大。

小傑所代表的意義

繪本裡的小傑不像電影中那麼陽光。我一開始設定他比較自閉,活在一個自我設限的空間,不太去關懷別人,也不太去關心別的世界。他有自己

的一個世界，而那個世界並不見得美好，但他有勇氣去面對。後來他遇到小美，兩個在自我封閉空間的小孩碰在一起，可以彼此扶持去度過狂暴的青春，留下最美好的回憶。不管未來如何，但曾經有一個決定、一個勇敢的出走，透過這個過程讓他們學習真實地長大。

小美和小傑之間的感情，我覺得應該有但又不是那麼清楚，是曖昧又單純的情感，所以也讓他們沒有那麼強烈的遺憾。兩個人有一段一起離開城市走向另外一個世界，同時互相扶持的過程，當然會有一些感情在，可是又不那麼濃烈，是很清純地互相了解又互相需要的感受。我畫到最後，覺得他們這段是很美好的初戀，只是當時大家不是那麼清楚，但會很深刻地一輩子都記得。

感受到電影團隊的投入

我非常喜歡電影，常被電影感動。畫完《星空》後，我覺得處理得很有電影語言的感覺，因此很想有機會拍成

電影，就主動請經紀公司去問看看有沒有導演可以來拍。

《星空》開拍時，我剛完成《時光電影院》，是一個關於電影的繪本，我就會很想更進一步了解拍電影的過程是怎麼一回事，有時間的時候我就會去看拍片。過去我把拍電影的過程想得太簡單，所以當我到現場去，看到大家那麼認真、那麼努力、那麼辛苦在拍片時，我受到滿大的震撼。當你看到導演的焦慮，演員的投入，或是其他工作者非常大的熱情，你也會被感動，你會時不時就很想去看看他們。可是我又很怕給他們壓力，所以我常常默默地出現，默默地離開。我覺得一個年輕的團隊在這樣的環境去努力創造一件作品，是很美麗的事情。

每次我去看拍攝，都覺得好感謝我是一個繪本作家，而不是一個電影工作者。我覺得我非常幸運，可以自己決定所有的東西，但拍電影卻得考慮更

多。尤其是導演，每次到現場，我都不太敢跟他說話，因爲不知道他腦袋在想什麼，有那麼多那麼多的事情要他去解決，就覺得好險。

對於作品改編電影的看法

當我的作品交出去後，我就會閉口，不會再去干預編劇或導演。因爲我自己創作時，也不希望有人來干擾，所以我只能等待導演的劇本。我不會去干涉或是建議，因爲這是不同的媒材、不同的表現方式，跟不同的市場，那不是我的專業，是導演的專業。我記得我看最後一版腳本時，是一個禮拜六上午，我帶我女兒去台大參加動漫展，我叫她自己去排隊，然後我帶著腳本到一家咖啡廳去一頁一頁慢慢看，看得我淚眼朦朧。可能是因爲我的繪本被改編成一部電影，這個電影跟繪本同樣關懷到青春的狂野跟脆弱，以及一段必須走過去才會成長的路途，光是這點我就覺得很感動。於是我傳了一則簡訊給導演，謝謝他體諒青春的脆弱，跟對它有這麼

多的關照。但我畢竟不是電影工作者，只根據文字，我並不太能判斷到時候導演會用什麼方式去呈現那個張力，或是在剪接上有什麼作法。但光看劇本，我就可以感到書宇是個非常認眞，而且非常聰明，是非常喜歡這個劇本的導演。

（幾米訪談整理）

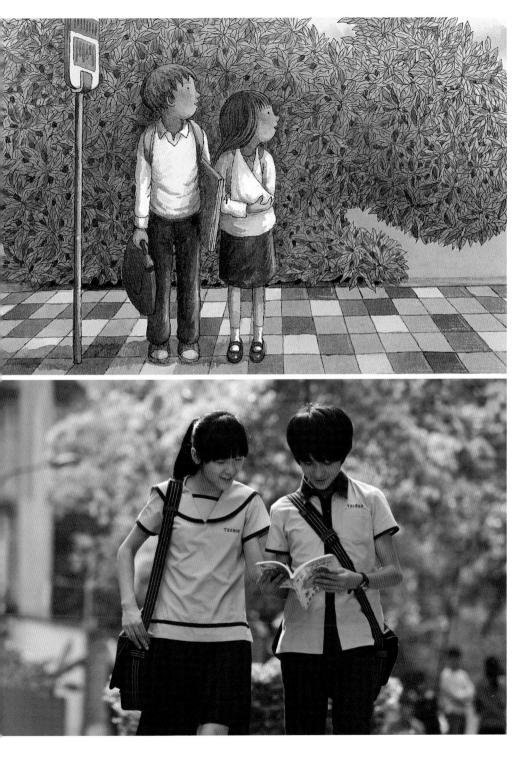

少女的成長是絕對的美，
任何人看到小美，都會想起屬於自己最亮眼的一刻。

編導
林書宇。

電影緣起

《九降風》上映時，大塊文化的一位同仁看了電影很喜歡，之後我們就認識了。幾米是大塊的作者，也喜歡《九降風》，因爲這層關係就把《星空》寄給我，當時有點就是說「這是我的新作品，請看看」這樣子。我看完書其實很感動，因爲幾米的畫很童話、很小孩子的，但裡面其實是很大人、很感傷的。我對於那種題材也很容易有共鳴，所以看完《星空》我很感動，後來和幾米老師也碰了面，聊一些創作的想法。我在幫鈕承澤導演拍《艋舺》當副導時，接到劉蔚然（製作人）電話，說幾米和雨珊（幾米經紀人）想要把《星空》拍成電影，問我有沒有興趣。

一開始我非常驚訝，因爲當初看書就只是看書，完全沒有想到會變成電影，或可以變成電影。聽到這個機會時是滿興奮的，因爲在此之前，我所有的創作都是自己寫劇本，從來沒有想過去改編別人的作品，聽到有這樣的機會，我沒想太多直接答應。但是在改編的過程當中，很多顧慮出來了，我才發現改編繪本是一個非常非常不容易的事情。

幾米對劇本的肯定

爲了改編幾米的作品，我事前做了相當多的準備功課。雖然改編的是《星

空》這本作品，但畢竟要把一本繪本變成一部電影，還是得增加很多內容進去，不然僅照著書中的情節鋪陳，這故事大概三十分鐘就講完了。於是我把故事性的部分先整理一條主線拉出來：一個少女面對不快樂的家庭，認識了班上新轉來的男同學，然後跟這男同學得到彼此間不需要言語就有的默契，讓他們有勇氣離開家去冒險，去尋找他們那個時候最渴望的、山上星空的撫慰。故事說起來其實還滿簡單的，那如何將其變成一部劇情長片？況且任何一個銀幕上的故事都要有某種程度的戲劇性，但戲劇性多時，很容易違背幾米的創作理念，所以在加「銀幕上發生什麼事，觀眾就會怎樣反應」的戲劇性元素時，我非常小心。加多了，就會少掉幾米的味道，而我希望這部片子可以得到幾米忠實讀者的肯定。

於是我開始大量閱讀幾米的作品，把他的作品全部反覆一再閱讀，讓自己沉浸到幾米的世界當中，才來進行改編。目的是為了讓我不管是將繪本改

編成電影語言，或是添加進去的戲劇性元素，都可以保有幾米的味道。儘量做到讓觀眾看電影時，即使看到是書上沒有的情節，但也會認同這是幾米作品裡會出現的，是有幾米風格整體感的，不是爲了追求效果而隨便加進去的，絕對不能造成風格落差。

從開始改編劇本到寫出第一稿劇本來，我每天坐在筆記本或電腦前面一直寫，第一稿給製片看，但不敢給幾米看，第二稿才給幾米看，但過了一個多月都沒有任何回應，我很焦慮。有一天，突然收到幾米的一通簡訊，他寫：「書宇，我在咖啡廳讀《星空》劇本，數度淚眼朦朧，非常心疼。謝謝你體貼脆弱美好的青春。幾米。」這其實對我是非常大的鼓勵，我真的是鬆下了一口氣，得到了幾米的認同與肯定。

我寫劇本時會有那麼一點擔憂，這些加進去的部分會不會污染到幾米所創造的很純真的世界。我覺得畫可以畫得很可愛，圖像可以很豐富，但拍電影找的是真人，演員就是有真實的情感，需要去應對。演員不是機器人，不是工具，不是隨便擺左邊、右邊，畫面好看就好了。他們畢竟就不是模特兒，他們是人，是那個年紀的少年少女就是會有反應，我覺得在我的創作來說，那是必須去面對的。

繪本改編成電影語言最大的困難

改編最困難的是如何去尋找到一個「心／新意」這件事情。繪本的畫面已經存在了，你要怎麼去超越它、顛覆它，而且還要做出屬於電影本身應該要有的味道。如果只是給一模一樣的故事、一模一樣的畫面，那大家看繪本就好了。所以如何去超越它，同時又保有原來的精神，我覺得那是非常困難而且一定要去突破的事。

一開始我的出發點是很想要忠於原著。我在寫劇本時發現，幾米在畫面裡藏了很多他的想法和感受。但繪本跟電影很不一樣，看繪本時，我們可以盯著那一頁非常久，甚至可以翻回

去再看我之前錯過了什麼，甚至可以跳躍式的去感受每一個畫面。但電影畢竟是在電影院放給觀眾看，或是在電視上播放，是線性的。在家看的話當然你可以倒轉，但觀看的過程就是得一個畫面來一個畫面走，和閱讀很不一樣。所以這個差異必須要考慮進去，思考怎麼去說同樣的故事，但是變成是以影音媒材。

「內在戲劇性」跟「外在戲劇性」

我在寫劇本時，便在思考「內在的戲劇性」跟「外在的戲劇性」。一般的好萊塢電影或主流趨勢電影，它們都比較強調外在的戲劇性：主角有一個目標，接著什麼事情發生在他身上，讓他得不到這個目標，然後想要突破……在改編《星空》時，我一直在想小女孩「內在的戲劇性」這件事：如何去呈現那個年紀的少女會面對的狀況，那些表面上看起來像是微不足道的，但站到她的角度，感受卻會是非常巨大的事。在當下，她可能會認為這就是世界末日了，但只要觀眾能夠去認同角色的心理，就會覺得戲劇性是夠的。

選角時，我們真的都是找國中生來面談，在和他們談話的過程中，我會偷塞一些我對於這個角色會有的疑問，看他們這個年紀的人怎麼回答；我當然也會從一些國內外的文學中，去尋找關於那個年紀的少女面對各種事情所表現出來的彆扭和反應。

我把《安妮的日記》重新翻出來，仔細去看，會看到很多她在文字裡所藏的祕密。戰爭發生了，好多好多人死掉，但是她心裡面所在意的，是新搬進來的那個男生。或例如有一個男生說要來找她，但男生早到了五分鐘。他為什麼早到五分鐘呢？那早到了五分鐘是什麼意思？書裡有很多細膩的小細節，她會寫下來一定有她的原因。所以我開始會從這些細節去思考《星空》的這個小女孩，也再回去重看了一次朱天心的《擊壤歌》，還有各式各樣我能夠找到的一些少女們自己很真實的紀錄，去尋找改編《星空》的靈感。

電影結尾和繪本不同

幾米的畫面提供很多靈感，電影裡所有東西的靈感都是來自於這本書。書的最後一頁是長大的女生站在美術館裡看梵谷的《星空》原畫，當我看到這個畫面時，我覺得要忠於原著，我要帶出長大後的事，離開十三歲的階段，甚至只是一個畫面也好。

梵谷那幅畫長年放在紐約現代美術館，所以劇本第一稿的結局在紐約結束。後來我考慮兩件事情：一個是媽媽的背景，媽媽是留學法國的。但我覺得巴黎比較有童話浪漫感，所以當我們在拍一部現代童話時，結束在巴黎比較對。此外，劇本寫到後來，我發現看到梵谷《星空》真蹟這件事不是這麼重要，就自然地寫成現在的結局了。但這些都是看了幾米的畫面之後，得到靈感，然後才走到那邊去。

發亮的瞬間

《星空》最讓我感動的是，你看到而且感受到一個小孩成為少女時最亮眼的那一刻。當你感受到這個美麗時，同時又感受到其中的哀傷，明瞭她最亮的這一刻在之後可能就沒有了，不會再有如此的光芒，這是我在拍這部戲時看到、經歷到、體會到的。我相信每個女生都經歷過這麼一刻，那都是她們人生中最美麗、最亮眼、最有魅力的一刻，那一刻也是最讓人動容的時候。觀眾看到電影上的這一刻，會讓他們想到自己當年最讓人動容、最令人難忘的那一刻。

如果要我去形容絕對的美，我覺得就是少女的成長。在她發光的那一刻，是絕對的美，完全沒有污點，完全沒有任何壞的部分，那是一個絕對的力量。我相信觀眾可以透過謝欣美的成長，透過徐嬌的成長，感受到那個充滿力量的時刻，也回想起屬於他們自己也曾經有過的最亮眼的時刻。

（林書宇訪談整理）

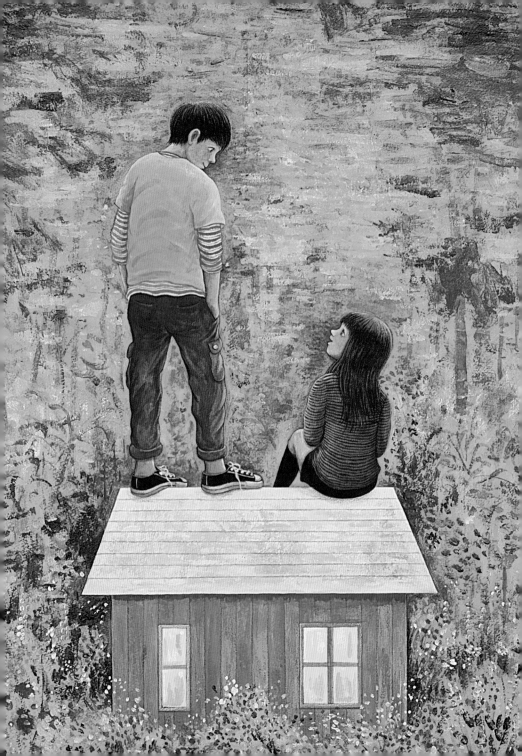

閃亮

小美｜小傑｜媽媽｜爸爸｜爺爺｜謝欣美

星空

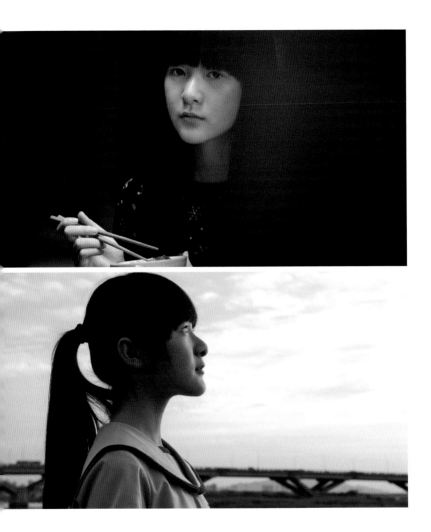

小美
徐嬌。

Q：關於小美這個角色。

最初看劇本，我就覺得這是一部很好的戲，很貼近生活，年齡也很適宜，劇中的小美性格跟我有些地方非常相似，我覺得可以嘗試看看這個角色。

小美是一個勇敢主動、非常善良，而且對人寬容的女孩。我覺得小美這個角色最吸引我的就是她很勇敢，她有勇氣離家出走去找她想要的。這其實是滿危險的，但她不想在那個家再待下去，爸媽永遠都在吵架，沒有人真正關心她的想法。即使爺爺去世，她也沒有去爺爺的告別式，反而想要去山上找爺爺的小屋，用自己的方式緬懷和爺爺一起生活的時光。

Q：妳如何揣摩小美心境？

一部份是自己去設想，而且導演會很有耐心地跟我講戲，幫助也很大。在試鏡、排演過程中我沒有領悟到的，導演都會一一跟我仔細講，之後再自己去揣摩，多試幾次就差不多了。

Q：跟暉閔的感情戲如何培養感情？

我們是去年（二〇一〇年）十二月見了第一次，後來又見過一次，之後就開始排戲。跟暉閔接觸到現在，雖然時間不是很長，但是我覺得他是一個很好

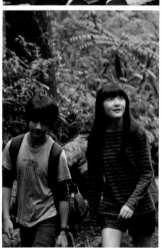

的男生，很體貼很溫柔，我覺得我們可以成為很好的朋友。

我和他在喜好上不太一樣，我知道他很喜歡體育，跟他在一起時，他會跟我講他跟他同學的事，或者是他以前一些練習跆拳道的事情等等。

Q：小美為何會上山冒險？山上的戲如何準備？

小美之所以想要離家出走去爺爺家，是因為她在家中已經完全感受不到愛了。父母親不顧及她的感受就要離婚，她就生氣想我不要再在這個家待下去了，我要離開。但她一個人又鼓不起勇氣，所以她就去找她一直很信賴很欣賞的小傑，小傑也開心地跟她一起去。

我的準備就是準備防蚊液、電蚊拍，還有防曬。特別是拍教堂的時候蚊蟲很多，電蚊拍一掃過去，就劈哩啪啦劈哩啪啦像炸薯條似的那種聲音。有很奇怪咬起來很痛的那種蟲子咬了我兩口，又痛又癢的一星期後，還有紫紫的腫腫的痕跡留著，疤痕會留一個

月都還沒有好，很恐怖。

在山上的確還滿刺激的。山路很不好走，遇到下雨，有些地方全部都是爛泥巴，必須穿著雨鞋，不小心沒踩好，會整隻腳陷進去拔不出來，或者腳拔出來了但鞋子還陷在泥巴裡面。山上有種植物叫做咬人貓，有刺有毒，不小心輕輕碰到一下，會讓你又痛又麻三天。劇組裡有很多人不小心中招，讓我覺得滿恐怖的，會有冒險的感覺。

Q：拍山上的戲時遇到颱風，有沒有碰到什麼困難的事情？

因為山上海拔較高，我們去的那時候白天一般二十度不到，晚上十幾度，有時候說不定降到十度以下，冷到要開暖氣那種。淋雨的戲很冷，但是因為這樣雨下下來，加上打光，所以可以看到很多很多的彩虹。

我覺得辛苦倒還好，至少可以苦中作樂，每天都可以看到很美的星空，是滿天的繁星，幾乎沒有一塊地方是沒有的，全部都被星星布滿，看不到黑夜的那種感覺。

Q：拍火車的戲的感覺？火車特效畫面如何拍？

我已經很久沒有坐火車了，拍這坐火車的戲，讓我覺得回到六、七歲時，一家人坐很久的火車去旅行的事。

去很遠的地方看星星也滿夢幻的，不過這場戲還有點難演，要想像火車飛起來然後失去重心，要往後仰，趴著車窗看下面，發現火車飛起來了，滿天都是星星。這全部都要自己想像。

Q：妳怎麼介紹《星空》這部電影？

《星空》是一部很特別的電影，讓觀眾回到童年，心裡會有很深的感觸，兒時家庭裡的矛盾、朋友之間的友誼、十幾歲的時候心裡那種朦朦朧朧情竇初開的感覺都會湧上心頭。一定會讓人有很懷念的感覺，相信大家看了以後會很喜歡。

（徐嬌訪談整理）

導演談徐嬌

一開始我希望的表演和徐嬌以往習慣的方式不一樣，嬌嬌對於演戲有一些既定的印象，她已經演過很多齣戲，而且第一部戲就跟周星馳導演拍，又那麼成功。而我對演出非常要求要眞實，要拿出內心的東西來表演，以前不管是拍短片或者拍《九降風》，我都跟演員說，只要拿出眞心來演，你怎麼演都不會錯。我覺得這樣的思考邏輯可能跟嬌嬌以往所接收到的很不一樣，沒有對或錯，因爲電影有太多種，各式各樣的電影有各式各樣的表演方式，不同類型的電影需要不同的方式去表演。我覺得這也是台灣還需要學習的，我們的電影已經開始走向類型化，類型化的表演跟以往台灣的寫實表演是很不一樣的，那是我們自己要學的。其實我也會從她身上學到一些東西，因爲她學到的是類型電影的表演。

但《星空》不是那樣子的電影，所以我花了一整個晚上手寫一封很長的信給她，跟她解釋這部電影裡的表演。

我覺得演員本來就很沒有安全感，一旦表演受到批評，就會認爲我這樣子是錯的嗎？但我要跟她說明演戲沒有對錯，而是因應電影的需求有不同的演出方式，之後她開始懂了，也開始去嘗試。因爲是寫信的關係，所以她可以慢慢看，慢慢去想我要跟她溝通的是什麼。前面拍了一兩個禮拜就進棚內，棚內戲有很多小美情感上很重的戲，戲越重就變得越需要把內心很多東西挖出來。我覺得在那個過程中，我們找到了彼此都相當舒服也很信任的狀態，之後她的表現就越來越好，越來越懂得當一個演員什麼時候該拿出眞心的東西丟出來，可以完完全全地相信導演，相信攝影師，相信這個團隊是保護她的、是爲她好的、是希望在這部片裡她有最好的表現的。我希望透過《星空》，可以讓觀眾或是其他的電影工作者，看到她是一個認眞的演員，是一個眞的懂得各式各樣表演方式的演員，可以把很多內心的東西挖出來給觀眾看。

（林書宇訪談整理）

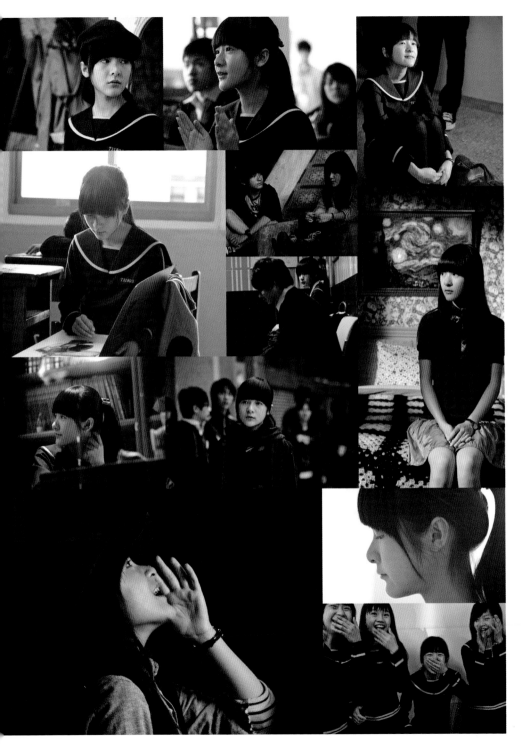

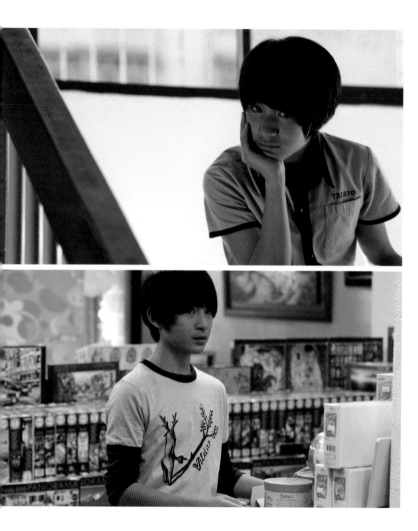

小傑
林暉閔。

Q：請介紹你演出的角色，以及怎麼準備演出小傑這個角色？

我覺得小傑是一個很沉默的人，原本他應該是很開心的，但媽媽帶著他一直搬家，失去了很多朋友，他就慢慢地收斂自己，變得不想要交朋友，因為不想再傷自己的心。

我的個性比較不像小傑，所以我的方法是，試著在學校的時候不要讓大家太注意到我，練習把自己隱藏起來。此外，我有一個特訓，導演要我演一個跟小傑一樣被家暴的小孩，導演跟我講了之後，要我回家看很多光碟，都是被家暴小孩的心情故事，那看起來很傷心讓我不太敢看。還沒開拍前，我就自己想像我爸把我媽的頭髮抓起來猛打，或是拿皮帶一直抽。雖然一開始醞釀情緒有點困難，但到後面情緒來的時候很自然就發揮出來。

Q：最主要的對手戲是跟徐嬌，之前有看她的電影嗎？對她的第一印象？

第一次是看她演《長江七號》，那時候沒有發覺到她是女生，是要拍這部戲才發現原來是女生。

我覺得她很有氣質，第一次碰面我有點害羞不太敢講話，是她主動跟我講話，慢慢下來我才比較敢跟她講話，那次見面就自我介紹和對戲。私底下我們就聊聊天，聊一些自己在學校的事情。

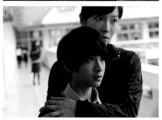

Q：有一場戲是和徐嬌在溪邊玩耍，是不是連腳都要有戲？

我試了滿久的，我還是不知道要怎樣腳要有戲。我想說有很多需要帶感情的動作都慢慢的，就試試看把動作都放慢，自己去調整，沒想到帶感情就是這種感覺。

Q：拍小木屋的戲氣氛很好喔，有親一下嬌嬌？

要我親嬌嬌的額頭是到小木屋之後導演忽然加的，剛聽到時很緊張很害羞。導演叫我試一次，我不太敢，但也滿開心的，前後大概試了五次。
我覺得嬌嬌不像其他的女生會比較害羞，跟她牽手，她有時候會握緊手，讓我覺得跟她牽手有溫暖的感覺。

Q：跟淑臻媽媽演戲的感覺？

媽媽演得很好真的很厲害。有一場戲是在教師辦公室媽媽被找來談話，她演的媽媽是一個很神經質又有點害怕外面環境的人，導演一喊開始，她整個氣勢連我都嚇到了。

另外有一場媽媽打我的戲,剛開始拍的時候,媽媽不太敢打,我也會躲。後來導演就跟我說不要躲不要怕,後來我就被一直打,總共打了八、九次,打到臉都紅了,耳朵也腫起來。一開始沒什麼感想,只是滿痛的。本來只是想當成不小心被同學打到,後來看到嬌嬌飆淚,我也開始流淚了。

Q:跟大家介紹一下《星空》。

《星空》這部電影裡有很多奇幻和充滿想像力的畫面,我很喜歡這故事,是兩個人互相幫助去面對所有的困難的歷程,也是一部勇敢追尋愛情的故事。我相信觀眾看了應該也會有所感覺,希望大家一起來欣賞這部電影。

（林暉閔訪談整理）

導演談林暉閔

暉閔的演出讓我非常驚訝,我們很多工作人員也都很驚訝。一開始拍他的時候,很多人都以為他是拍過戲的,因為他在鏡頭前夠沉穩不會害怕,很少看到一個十三歲的男生會有那種味道,這對在台北都市長大的小男孩是非常難得的事。他的演出其實是到位的,但我對新人,特別是男生的要求會更嚴格,所以我對他會不客氣地一直要求,一直雕琢,希望他可以更好。我知道他做得到,是可以更好的,所以會不斷地打擊他,打擊太多時,助導就會出來安慰。面對暉閔是助導當白臉我當黑臉。他最後的演出讓我非常滿意,是超越一般十三歲、甚至是有演出經驗的小朋友的演出。林暉閔真的是人見人愛,大家都非常喜歡他的演出,因為是第一次演出,還沒被演出技巧給污染,他仍有很自然的本質,還不太懂那種用什麼方式幾度角拍最好看等等的考量。在他不懂得那些的狀況下,就只能拿出真心來演,他沒別的技巧,沒學過當你需

要表現難過的時候就給個什麼樣的表情，他就真的只能想辦法一直把自己放在那個角色當中，一直跟自己琢磨這角色經歷了什麼。他的演出就是被我們一直逼一直逼，信心被打擊掉又重新建立，是非常辛苦的。我不想把他們當作小朋友看待，希望能把他們當作成人去面對，也不希望把他們當素人去看待，該要求的就是要要求。

殺青酒的那天，我看到他是多麼依依不捨地抱著我，抱著攝助，我突然意識到這個小男孩因為這個機緣，可能就改變了他的一生。他在演出的這部戲成了他生活的一部份，可能是他人生中很重要的部份，因為他不是把拍片當作工作看待的。

拍年輕人讓我自己最容易被感動，也是收穫最多的部份是，他們沒有把這當作只是一個工作，不只是我來了，演出一個角色，演完了，走回去我的生活。包括徐嬌也是一樣，在這個當下這就是他們的生活，就是他們生命的一部份，他們生命的這個階段被我們的電影捕捉到，是我覺得最令人感動的。這兩個小朋友他們都是拿出他們的真心在演出這些角色。

（林書宇訪談整理）

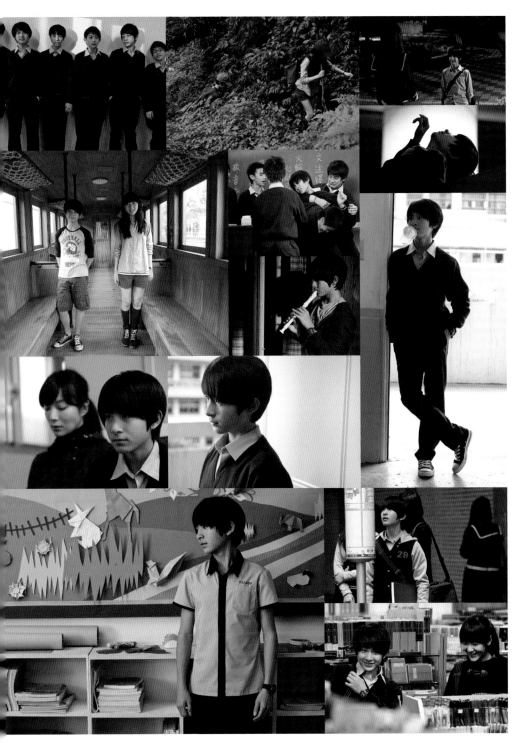

媽媽
劉若英。

夢想無法實現的媽媽

這次在《星空》裡面我扮演的是個媽媽,有一個女兒的媽媽。

這次飾演的媽媽心理層面比較複雜,但電影裡表現出來的好像沒那麼多,因為
電影是用小女孩的角度來看媽媽。我想很多現代女性都會面臨同樣的問題,
在年輕的時候,可能因為她當時的愛情跟家庭因素而放棄了自己的夢想,可
是等到兒女長大以後,發現自己曾經有夢想卻一直沒有去實現,在心裡就有
遺憾,所以變成身在家裡心卻沒有在家裡。

這個媽媽大概就是活在遺憾裡,一直很想要飛出去。

與哈林第二次合作有默契

我跟哈林是第二次合作了,我們好像不用培養什麼默契。我跟他真實的家庭
背景跟成長環境滿類似的,都是在所謂的外省家庭長大,家裡是比較嚴格教
育的,進到這個行業算是安分守己,中規中矩地守本分地當個藝人。所以我
覺得到現場所有的磨合都還滿快的,就像一家人的感覺。而且哈林哥是一個
出名愛吃零食的人,他剛好用這完全擄獲了電影中每個階段女兒的心。

與喜愛的導演合作

那一年我當台北電影節的評審，《九降風》來參展，我記得在電影院看到《九降風》時，激動得不得了。可是因為我是評審，所以不能有什麼表情，不過一出電影院（我還記得在西門町）就很慌張，因為我好想找一個人告訴他們說，台灣電影有希望了，就因為我看了《九降風》！

我很喜歡那部電影，果然那部電影也得獎。記得在得獎慶功宴時，那個時候就可以表達很喜歡這部電影，我就去跟林書宇講話，我問他什麼時候要拍下部電影。但我沒有想到林書宇是這麼書生的一個男生，這麼年輕，林書宇就跟我說，「我拍了第一部電影，我覺得我要學習的事情還很多，所以我想重新回去做副導，我想好好的寫劇本。」那一剎那我很感動，因為很多導演都在第一部戲大家給予肯定以後，就急著想要拍第二部戲，但是他卻如此謙虛，所以我那時候一直在等待他的下一部戲。

後來陸陸續續聽到他的一些消息，等
到我自己出唱片時，就找他來幫我
拍MV，就又聯絡上了。可能他在拍
MV時，覺得我還滿像他心目中《星
空》裡媽媽的角色，他就來找我，我
一口就答應了。

我覺得能夠跟一個好導演合作是舒服
的，在這個團隊裡面你感覺語氣是
舒服的，表演是受尊重的，現場是有
秩序的，導演是有想法的，已經很久
沒有一個導演來好好跟你講戲，然後
深入每一個角色，哪怕可能這場戲裡
面我只是走過去而已。那場小美看媽
媽走過去這樣的一個鏡頭，他都可以
跑來休息室跟我討論，我就覺得很感
激。所以我很期待《星空》，我也期
待林書宇的第三部、第四部戲。

（劉若英訪談整理）

導演談劉若英

在寫劇本的過程中，我腦袋裡第一個
想到要找的演員就是奶茶。以前就認
識奶茶，後來也合作過一支MV，但
那時候我沒有馬上就跟她提，畢竟奶
茶還是在演愛情電影裡的女主角，但
你卻要她來演一個媽媽，其實會很不
好意思。可是我在寫這個角色時，就
是想著奶茶來寫這個角色的。第一稿
劇本寫完馬上就寄給她，問她說我想
找她演媽媽，她有沒有興趣演出。她
看了劇本幾天之後馬上答應，這讓我
滿驚訝的。我覺得這是奶茶很大器的
地方，即使她知道這部片子的主角是
這個十三歲的小女生，但她願意幫助
我們這個電影，願意去幫助這個劇
本，願意幫助徐嬌，一起來完成這部
電影，非常令人感動。

（林書宇訪談整理）

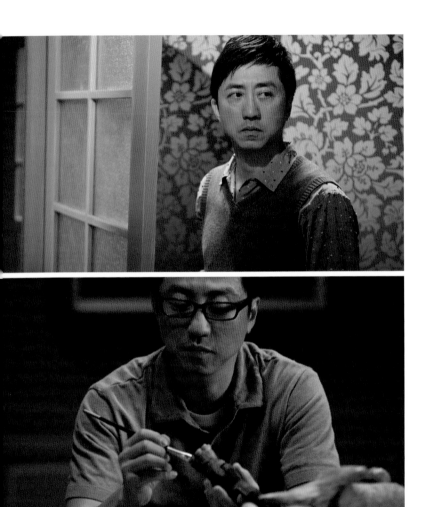

爸爸
庹澄慶。

生活壓力龐大想把各種角色扮演好的父親

小美的爸爸是一個高收入的知識分子，因此在這家裡，我們看到裝潢布置都還滿不錯的。可是我覺得他可能就是因為工作的關係，在都市壓力之下又有家庭的問題，因而讓小美在這樣的狀況下承受了滿大的壓力，導致小美有些幻想奇特的內心掙扎出現。在戲裡，我是一個以小美為中心的父親，不管做任何事情都是以小美為土，也因為小美，使我這個角色為了維持這種表面的美好，而產生很大的壓力。

我一直覺得爸爸應該是像爸爸又像朋友一樣的定位，我自己的生活中也這樣子，但我覺得在拍戲時當然還是有點不同。為了像是朋友，首先我覺得我必須要跟小美有點熟識度，所以我們在拍戲之前先請徐嬌吃個飯，在拍戲過程中，跟她不要太有隔閡，我覺得這樣拍起來較自然，她看到你不會像是看到陌生人的感覺。

詮釋角色游刃有餘

我覺得詮釋這樣的角色算是滿容易的。我跟小孩玩還滿開心的，尤其是跟活潑可愛、後面兩點有點衝突就是調皮可是又有禮貌的小孩。有的小孩太內向，會覺得這個已經不叫做乖而是有點死板，可能是因為個性或壓力或父母

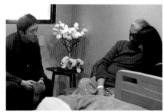

管教特別嚴格，規定言行舉止要怎樣，平常排了很多課業學很多才藝課程。徐嬌是我比較喜歡的小孩子類型，所以我跟她相處起來是開心、好玩、有趣的狀態。在這部份就把我對小孩子喜歡的程度直接移植過來，我覺得還滿輕鬆的。

預習未來會碰到的親子關係

在電影尾聲爸爸把爺爺送小美的大象重新整理上漆那段，此時爸爸跟小美的關係已經變成另一種狀態，從一開始想要維護家庭硬要維護，到後來打開心房，跟小美像是父女變成朋友的關係。我一開始有點不適應，但因為這事情在我心裡面已經轉過很多次了，就算在真實生活裡，小孩也是會慢慢長大。導演希望我就是把她當成一個轉變成大人的小朋友，那時我心裡面有一點點奇特的感受，我好像在預習未來我會碰到的狀況。

從歌手到演員

我是一個歌手，演戲對我來講重點就

是內容。當內容吸引到你，覺得是有趣的角色時，不適應的狀況會降低很多。很多演員為了要挑戰自己，常常演跟自己形象或個性不合的角色，那得做很多的調適。因為我不是專業演員，所以我不需要這樣去做。其次就是在跟其他的演員演對手戲時，你會看到別人的優點和缺點，當你看到優點時，你覺得怎麼那麼棒我可以學習，看到缺點當然不好意思說。可是在奶茶身上不會看到這種問題，好像一切都是很自然很生活，就覺得好像就應該這樣子。這會讓你很融入一個自然的情境，去表達導演想要呈現的狀態。

（庾澄慶訪談整理）

導演談庾澄慶

決定好奶茶演媽媽之後，就在想什麼樣子的男生搭配奶茶是好看的，我突然覺得哈林放在這個角色裡面會很好看，就是沒有什麼依據去判斷的直覺。等到接觸了哈林哥之後，才發現到我原本寫的父親其實比較呆板，而我看到哈林的活潑和熱情，就想把這個用進來！為了戲劇效果，我把那個活力變成是他們想維持的假象，變成是這個父親想要創造出「我們家裡是很開心的啊！一切都是很美好的啊！」的樣子。雖然這有點對不起哈林哥，但有時候看到他在電視節目上，我覺得多多少少看得到他的累。我感覺哈林哥不是天生就很high的主持人，而是在「做」那個角色。這會讓我覺得很動人，當這個父親若是他說的那些只是逞強時，我們會看到後面的他在面對這個家的時候有多辛苦，有多累，看到他多麼努力地想要去維持這個家時，我覺得那是會更加讓人感動的。

（林書宇訪談整理）

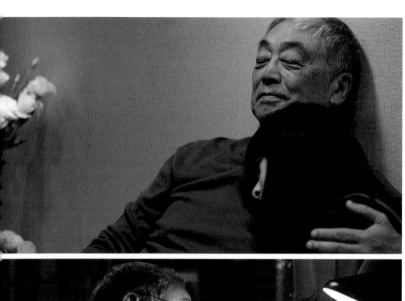
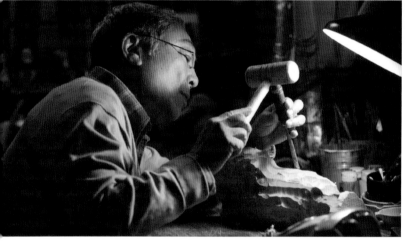

爺爺
曾江。

愛護小孫女的爺爺

我在《星空》裡是個爺爺，生病的爺爺。我的角色是一個藝術家，我愛我的小孫女，但我的兒子跟我媳婦有婚姻問題，影響到我的小孫女，所以我會想辦法去開解他們。

這次來台灣拍《星空》，感覺很不一般，導演很年輕，我很喜歡跟新的導演合作，我很喜歡看到他們不同的想法，不同的要求，對我是一種挑戰。

喜歡幾米作品而參加演出

幾米的作品裡有很多很抽象的意象。像電影中爺爺刻的大象最大的象徵意思是，爺爺在雕這個大象玩具時，以為即將要離開人世，所以在只做完三隻腳，第四隻腳還沒做好時，就送給小孫女，怕會來不及送給她。但是我的小孫女自己一個人跑到醫院來看我，她鼓勵我說，爺爺你的病一定會好，等你病好了再做好一隻腳，我才要這隻大象。這算是她的鼓勵吧。而我是特別喜歡幾米的創作，所以才來參加這個劇組的。

（曾江訪談整理）

導演談曾江

我覺得只要是看港片的人，對曾大哥都會有相當深刻的印象。要選演出爺爺角色的演員時，有很多各式各樣的名字被提出來，當提到曾大哥時，我就說他夠老嗎？他是個爺爺嗎？因為對他的印象還是電影《英雄本色》裡的堅叔，還是一個叔叔或一個大哥。但後來去看他近期的表演，讓我非常驚訝，他老得非常有味道，有一個非常堅強的、非常硬漢的東西在那邊，很符合我對於爺爺這個角色的想法：一個對自己兒子非常嚴格，但對孫女是非常溫柔的老爺爺。

另一方面也有一些實際的考量，畢竟徐嬌是杭州人，即使經過訓練，她講話多少還是有些微的口音在，所以我們也希望爺爺在口音還是背景上面，可以打破這是哪裡人的印象。曾江大哥在口音上，你說不上來他是廣東人呢？還是香港人？還是台灣人？有一個說不上來的感覺，我覺得那種神秘感是很有味道的。

不管曾大哥，還是那時候名單裡所提出來的其他人選，這些前輩演員都是戲精了，所以選擇誰，其實都不會有多大的問題，而我們覺得找曾大哥的話，會最對這部片子的味道。

（林書宇訪談整理）

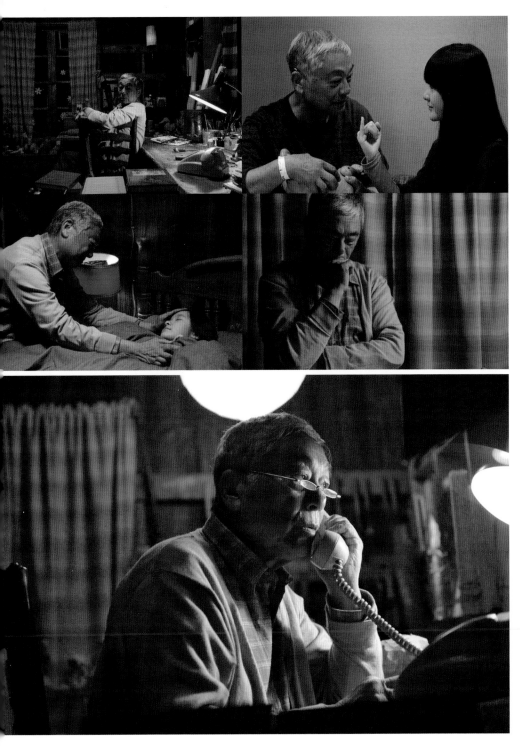

謝欣美（成年小美）
桂綸鎂。

帶著人生缺憾堅強地走下去

在幾米的繪本當中，會看到人生或許會有缺憾，但還是要繼續走下去，並且是一個人去面對。但在電影中，我覺得導演反而給了新的希望，告訴我們雖然可能一路上很孤獨，但你仍然能抱著這個缺憾堅強地走著，最終可能會有一個美好的結局，或者能帶給你心中一些溫暖。我覺得這是幾米跟導演在兩個創作中非常不同的部份。

小美和小鎂的經歷最接近

我覺得謝欣美和我很像，不管是她的性格、還是她的經歷，都有很大比例跟我有很多相似的地方。但是目前還沒有想要告訴觀眾自己的眞實故事，所以我只能說，電影裡面小美的經歷的確有一些跟桂綸鎂是非常接近的。我覺得謝欣美這個角色，她可能很孤獨，人生有缺憾，但是她靠著她的想像力，讓全世界變成她的朋友。她可以想像她的貓，她的大象，可能只是木雕，或是天空中的一朵雲，都可以是她的朋友。所以雖然她孤獨，雖然她寂寞，雖然她一個人要面對很多缺憾，但是她靠著她的想像力，讓這個世界讓自己的心都溫暖起來。她帶著這樣子的心態一路走下去，然後長大，我覺得她仍然是一個願意給別人溫暖的人，雖然她很孤獨。《星空》的劇本眞的寫得非常

好，我看到結尾時，都已經哭了出來。也因為角色真的跟我本人非常接近，有一些生命經驗甚至非常雷同，所以能感同身受。雖然演出的角色非常小，但是對我來說，卻是非常榮幸的一件事，我相信這一定是一部非常非常好看的電影。

與導演愉快的合作

我跟導演好像九年還是十年前就在某個談合作的機會下碰過面，甚至在一些影展擦肩而過，但從來沒有真的合作。這次跟他合作，一開始覺得他有點拘謹、有點嚴肅，真正在拍攝時，發現他其實是個非常感性的人，不然沒有辦法把小美這麼女孩的心情描寫得這麼好。我很謝謝他在拍攝過程中給我很大的空間，他幾乎沒有要求我怎麼做，而是給我很大的空間讓我先對自我誠實，再來做小小的微微的調整，我非常謝謝他這一點。我自己很期待自己的表演能夠讓這個電影的結尾非常溫暖。

（桂綸鎂訪談整理）

導演談桂綸鎂

我跟小鎂認識很久了，我記得是在二〇〇一還二〇〇二年的時候，她剛拍完《藍色大門》沒多久，本來有個「人生劇展」的案子想找她演，後來沒有合作。認識這麼久，這是跟她第一次以導演與演員的身分合作。

經過這麼多部戲，她懂得如何站在一個演員的立場，很專業地幫她這個角色去爭取。我面對每一個演員的溝通，都會先聽他們的意見，看他們覺得怎麼樣的演出是他們覺得最自然的，因為演員最容易站在這個角色裡去想事情。我是導演跟編劇，但是一個人同時幫八個、十個角色想事情，多少會有盲點，反而是演員專注在幫一個角色想的時候，比較能想清楚。所以我們在開拍前，一定會花很多時間去溝通。

因為氣候的關係，電影結尾在巴黎的場景最先拍。在整部電影都還沒有確切的輪廓之前就要拍ending是一件非常可怕的事，感覺好像是在用一部電影最重要的結局來做暖身。但是還好，因為拍攝的演員是小鎂，她的專業與親切，讓大家都拍得非常舒服。雖然是第一次合作，但是我完全能夠感受到她對我的信任，同時她也做好完全的準備，讓我也全然地信任她。雖然謝欣美小時候的主戲都還沒有拍，但在小鎂的演出裡，我完全看到了女主角從小帶到大的包袱和解脫。我知道，在我還沒拍之前，整部電影已經在小鎂的腦海裡完成了。雖然她只在電影的最後出現，但是小鎂演出的，是一整部電影，是謝欣美到此的一整個人生。

我覺得當你碰到一個好演員時，她願意push她自己，然後她也願意push你的時候，她會給你很多東西，那是拍片最好玩的一個時刻了。最後小鎂在電影片尾的演出表現非常非常好，讓不管是在現場拍的所有人，還是後來看影片的所有人，都非常感動。

（林書宇訪談整理）

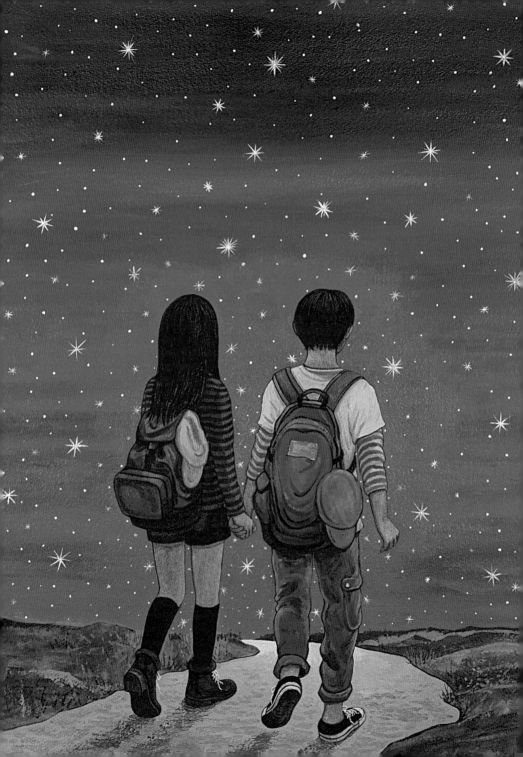

璀璨
攝影指導 ｜ 美術指導 ｜ 場景設定 ｜ 場景探索 ｜ 總監製
星空

攝影指導
Jack Pollock 包軒鳴。

拍《星空》的壓力最大

我跟林書宇的關係比較特別，我們認識很久，二○○五年我拍他《海巡尖兵》短片，我那時候剛開始接觸劇情片，這部片算是比較早期的攝影作品。從那時到現在六年過去了，一定有很多變化，但我們還是有那時候好朋友的心情。因此我一開始以為事情會好商量、好溝通，可能輕鬆一點，但後來發現其實並不會，導演要求就是那麼高，導演的期待就是那麼高，而我對自己的期待也是滿高的。所以，奇怪的是，《星空》不是我拍到最大的片，但我覺得是我到目前為止拍的壓力最大的一部。我覺得那個壓力是比《武俠》、比《風聲》、比《艋舺》還要重，而且重很多。

避免攝影受原著繪本畫面的影響

在我正式進《星空》劇組之前已經跟導演聊過，他說幾米不希望直接把繪本的畫面拍出來，幾米也希望書宇把自己的想法拍出來。所以從一開始除了討論幾個畫面之外，不准我看繪本。我當然知道一些畫面，也知道故事在講什麼，而且之前幾米別的作品我也看過，所以知道他作品風格的感覺，但我們很尊重幾米的意見，要把自己的東西拍出來。這是一個很奇特的作法，就是你要拍人家的東西，但也要同時拍到你自己心裡面的想法。

這次攝影語言的設計最主要是構圖。我之前拍的風格設計主要是在運鏡，或者在時間跟空間的表現，或是情緒的展現，但我們這一次特別為了構圖去設想。譬如說我們拍爺爺家小木屋時，就是將鏡頭擺好一個構圖，然後從那個 monitor 開始下燈，把光影跟構圖合成一個畫面。這真的是很像在畫畫，因為你打一個燈，那個地方才出得來，不打燈其實是黑的，是用光去畫畫。我試想如果我自己要畫繪本，那我這場戲應該是怎麼樣的畫面，我們就用機器把它拍出來。

打破魚缸的畫面暗喻家庭狀況

很早以前導演就跟我說他要爸爸媽媽吵架，把這個魚缸摔掉，然後打破。我本來很排斥這個畫面，為什麼要這樣弄？導演很堅持一定要這樣子拍，我就說那我們應該把它拍得更有意思一點，不要只是一個正常畫面。所以我就把攝影機跟魚缸黏在一起，當你把桌子翻過來時，攝影機跟著魚缸一起摔下去。這樣子處理會更抽象，更能表達小美的想像，更能表達她的心態。另外，看那畫面就知道這個魚缸是一定會摔破的，所以會讓觀眾看得非常緊張。我覺得這也有點像這個家庭，就是處在不管怎樣都一定會摔破的局面。

克服在山上取景的限制

我們到處去勘景，到山上看這些地方，我的想法是，既然你特別跑去這麼遠的地方，那你不能拍一個到處都看得到的森林，一定要找到非得在那邊才有的場景不可，於是我們跑到更偏遠、更裡面的地方去。如此當然會比較辛苦，但我覺得那些地方比較有特色，觀眾看得會比較有感覺。像爺爺家是在一個下車後要爬山十分鐘才能到達的小山谷裡，美術組要在山谷裡面搭房子是件非常非常瘋狂的事，很艱難。接下來我們攝影組要進去拍，我們要運很

多燈光、攝影器材下去，雖然辛苦，但因為很漂亮，所以拍得很過癮。

減少手持攝影以達到繪本畫面需求

手持攝影可能被認為是我的某種風格，但在《星空》裡，就只有一小部份手持而已。我覺得因為是繪本改編，手持在這個類型裡不太合適，而導演也不太想隨便拿出來用。手持攝影的部份我們是用在學校場景中，小傑發現其他小朋友把他的布置撕破打亂，他就爆發了，我們在那邊用一些手持攝影，去輔助表現他那段混亂的心情。電影後段小美跟她的同學們出去玩的時候也用了一些，我覺得那部份是讓那些比較平凡的事情有一種美麗感覺，那場戲就是適合手持攝影的，但是別的地方不應該用手持。

（包軒鳴訪談整理）

導演談與攝影指導的合作

我們在討論《星空》的構圖時會說，這有沒有繪圖感，這像不像童話，這畫面在構圖上是不是我們所認知的完美的構圖，所以拍這部戲非常累。傑克非常累，我也非常累，因為我們非常講究鏡頭。跟其他影片可能不太一樣，其他影片可能會用手持攝影，可能分鏡很多，但即使我們分鏡很多，還是每個鏡頭都得非常要求。每一個鏡頭擺的位子，我要從這邊剪到那邊都有意義在，所以拍起來非常累，但是效果特別好。在剪接過程中，很多熟悉傑克攝影的人都驚為天人，他們都很驚訝這是傑克拍的，感覺很不一樣，有另一種味道出來了。我們在拍攝前溝通時，就經常討論所謂的童話感、風格化、設計感這些概念，講究這個構圖有沒有童話感，有沒有故事書、圖畫書的感覺，能不能營造出那樣的世界。每一個鏡頭我們都一直要求這件事，要求到我都精疲力竭了。我跟傑克是第二次以導演跟攝影師的身分合作，第一次是

在二〇〇五年拍我的短片《海巡尖兵》。之後也陸續有合作，但我是以副導的身分跟他合作。我是鄭有傑導演《一年之初》的前製副導，後來拍《陽陽》，傑克是攝影師，我也是副導演。然後到了鈕承澤導演的《艋舺》，也是我當副導演、傑克當攝影師，我們這樣一路拍過來，所以我跟他多少有默契。我們兩個坐在那邊看剛拍的畫面，看了之後我都不用說，可能只是一個：「欸……」他就馬上說：「好，我知道，太慢了對不對。」他馬上去調整。甚至我還沒有說，傑克就說：「導演，我們再來一個吧，我知道是怎樣。」我覺得是合作到了舒服的狀態，他不是妥協，而是我們兩個要的是一致的，這是令人非常開心的工作狀態，在現場我可以非常放心地交給他。

《星空》裡的手持攝影非常少，大概只有百分之三是手持的，其他都是腳架推、軌道、定鏡，我覺得這也是我們在挑戰自己。《九降風》的手持攝影是百分之六十，傑克拍《陽陽》時整部片都是手持，甚至在拍《風聲》時是百分之八、九十手持。他的手持非常厲害而且非常有名，因為他非常懂戲，知道如何用鏡頭說故事，他知道演員會怎麼走，抓得到演員的表現。很多人非常愛他手持的原因，是他不會慢半拍，會在對的時間點捕捉到對的畫面，這是他很厲害的地方。

我們一起決定《星空》不要那一套，《星空》不是那樣的電影，是要營造出現代童話感，絕對不像打游擊、手持這些。我覺得這也不是我擅長的方式，所以剛開拍時，我跟他兩人都非常痛苦，戰戰兢兢、非常小心，慢慢去摸索這到底對不對，去挑戰自己，這是我們一起在做的事。拍完後我非常開心，很多人看到覺得影片好漂亮、好優雅，《星空》讓他們看到傑克另外一個風格，看到傑克很成熟的另外一面。

（林書宇訪談整理）

美術指導
蔡珮玲。

一輩子只有一次的機會

這次合作對我來說最特別的是，我跟導演其實是國中時就玩在一起的同學。上了高中之後我們分隔兩地漸漸失聯，一直到四年前才又偶然相遇。我們剛好同樣都開始拍電影，一個是導演，一個是美術。這次有這個機會回到十三歲，我們比別人多了和小傑與小美這樣年紀的共同回憶，很多默契都不必多說，我認為這是非常酷的事。你這輩子不可能再有同樣的機會同樣的巧合可以回到過去，而這次合作的電影又是類似的主題，所以從電影籌備開始我就用盡全力去做，我不想要將來有任何遺憾。導演和我都是這樣想的，即使在討論風格和寫實之間常常產生很大的拉扯又一再自我推翻，也全都是希望電影能更好，所以每一步棋都下得非常慎重而辛苦。

先於演員進去場景裡生活的美術設計

當我們在設計場景的時候，美術的工作是去「演出」這個角色的空間。我們把自己的靈魂放到那個角色裡，了解他是什麼樣的人，他有什麼習慣跟喜好，這個人是急躁的？神經質的？還是優雅的？他的家庭背景是什麼？他在這裡住了多少年？他可能常常在哪個角落做什麼事情？當我成為了那個角色，就會告訴我這些所有細微部份的答案。這些準備過程和演員其實沒有兩

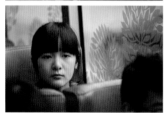

樣，只是我們先他們一步把自己的靈
魂丟在這裡生活。

打造有繪本感的電影美術設計
成功的繪本最有趣的地方是，即便是
單張畫面，你會隨著用色、對比和構
圖的安排，被引導去閱讀這張畫裡看
到的故事順序，而且每次隨著你的狀
態，能夠看到的東西和感覺都會有所
不同。我很努力的期望能創造那樣的
層次。
這次我們要再現一部家喻戶曉的繪
本，將它變成真實的空間，跟著故事
一起走下去。它不是一個有所依據的
世界，沒有可以遵循的考究寫實再去
延伸你的風格，唯一的依據是一張張
非寫實的插畫，所以我們在風格考量
上拉扯很久。我們想要讓觀眾在看電
影時會有繪本的印象，因此美術風格
要使其看起來跟繪本有一點關聯，但
又不可以是一般的風格，也不能走到
卡通的方向去，這個是很難的題目。
之前也沒什麼電影看起來像繪本，也
找不出哪一部繪本電影不像卡通，通

常都會太過可愛奇幻，而我們很擔心如果太奇幻的話，會失去真實感。因此我們就決定在影片裡增加筆觸感，讓它可以像繪本多一點。

從小美的家開始，我就用壁紙去做出手繪感。為了小美家走廊的壁布，我們去布市挑了圖像顆粒最大的，想盡辦法讓背景都有紋路，紋路跟圖騰都可以增加手繪感，因此在小美家裡可以看見到處都是壁紙。除了小美家，即使是外景，為了要有筆觸感，也想盡辦法在每個場景的每個角度加各種圖騰，這也是一種營造繪本感的方式，但又不脫離現實。我們不可能在所有的外景中去畫個大象或其他動物，可是我們可以在那些牆壁的顏色上增加一點點或是減少一點點，或是在你不經意的地方藏一些小小的圖騰，這也會使畫面跟幾米的繪本產生連結。

以多重層次的幾米繪本為目標

你若仔細看幾米的繪本，第一次看他的故事情節你有一個粗淺的印象，如果你仔細看五分鐘、十分鐘，或者過一段時間再回來看，你會從中看到不一樣的東西。因為幾米繪本厲害的地方就是它有很多的層次，它想要講的並不是單一一個故事而已。我們那些手繪感的背景，也是朝同樣的方向走，讓你第一眼看到這個畫面，五分鐘後再看這個畫面，或是你以後再回來看這部電影，都會看到不一樣的東西，就是我們想要達到的層次。

把幾米風格加入美術設計裡

我們想盡辦法要把幾米的風格放進場景裡，當然除了幾米繪本裡面出現的那幾幅藝術名畫以外，也想要把幾米的畫放進去，可是不知道要穿插在哪裡。當我們在做那些空間時，忽然發現其實爺爺就是幾米老了的樣子，頓時想像幾米老了的模樣就忽然在爺爺的樣子裡活了起來。尤其當我們真正看到曾江

爺爺時，覺得那就是幾米呀，所以一切就變得理所當然，一切就很清楚了。

爺爺本來就是會畫畫，用小美當時懂得的筆觸畫給小美，他會用小美的語言去跟小美說話。當你真的很愛一個人的時候，你會想要用他的語言對他說話，所以小美的房間裡面就充滿了爺爺的畫和爺爺雕刻的玩具。那些看起來好像都是很小孩子氣的東西，但到了爺爺山中的小木屋裡就會發現，為什麼爺爺會做出這麼小孩子氣的作品。爺爺是一個很可愛的人，所以他會用小孩子的角度去做這些東西，去畫很可愛的圖，他是為了要跟想念的小美溝通才這樣做。到爺爺的家裡會一直看到這些作品，爺爺畫的都是這些東西，最後才會了解爺爺是在用自己的方式去畫那個他所想念的小美，這才是爺爺真正的樣子。

（蔡佩玲訪談整理）

導演談與美術指導的合作

小玲是我失散多年的國中好友。我們認識的那一年，剛好我們都十三歲，我和她同年級不同班。我對她最初的印象是，每天午休時間她都會在美術教室裡畫素描。我在午休倒垃圾時，經過美術教室都會看到她。因為我愛畫漫畫，相當欣賞小玲畫素描的功力，於是到了午休時間，我就會去倒垃圾，順便經過美術教室跟她聊天，欣賞她畫畫的才華。後來，我們就成為很要好的朋友。國中畢業後，我繼續留在新竹讀高中，小玲卻北上到復興美工念書。久而久之我們漸漸地失去聯絡。

直到幾年前，在一次優良劇本的頒獎典禮上，我再一次碰到小玲。她不知道我已經走上導演之路，而我也不知道她早就成為知名廣告美術設計。我不知道這是緣分還是巧合，但既然再次相遇就要好好把握，不要再走散了，我們從幾支MV開始合作，算是暖身吧。在還沒有《星空》電影計畫之前，當時我

就已經決定，我的第二部電影要找小玲當我的美術設計。

「現代童話」，一直是我們製作這部電影的基準。但簡單的四個字，在不同人心裡，就會有不同的想像，要去協調彼此不同的想像，是團隊工作的大挑戰。跟好朋友一起工作的好處是，他們可以容忍我抽象的溝通方式，但也因為這樣，小玲擔任《星空》的美術指導就非常辛苦，她得要把我的抽象概念，轉換成可以實際製作出來的設計。而我是一個要先知道自己不要什麼，才會比較清楚知道自己要什麼的創作者。因此小玲便很可憐，她就得要不停地給我很多不同的實際設計，接著被我一一推翻，之後才找出我們都覺得最適合這部電影的美術風格。從人物的顏色設定，到場景的設計藍圖，我們反覆尋找方向，尋找可能性。

在這個過程中，難免會有沮喪的時候。因為我們是好朋友，所以時常會顧慮到對方的心情，也由於是好朋友，當然也很在意對方的想法。我希望她能呈現出她對《星空》的感覺，但她反而希望能幫我表現出我想要的感覺。就這樣，我們一直找不到最好的方向。直到某天晚上，我跟小玲說：「我們十三歲的時候，誰會想到有一天我們會一起拍一部電影，我是導演，妳是美術，為了一個共同美麗的目標而努力奮鬥。今天，我們卻這麼不可思議地坐在這裡，正要來完成一個我們曾經想都沒想過的夢想。我找妳做《星空》的美術，就是因為我相信妳的美感，我希望妳不要那麼在意我的想法，因為《星空》不只是我個人的夢想，而是我們共同的夢想。」

於是，因為小玲的美感，我們有了一片這麼美麗的《星空》，我非常非常的感謝她。

（林書宇訪談整理）

場景設定 ╳ 小美家

美術指導 蔡珮玲

一個豐富而偏斜的家

做小美家的時候，參考了馬格力特跟梵谷的畫，這是幾米繪本裡面便有的元素，我們試圖想要將其加進去。小美家有很多梵谷的影子在，那種狂熱的流動感，類似梵谷的筆觸，讓人可以在小美家的空間裡面感受到媽媽的熱情。小美家的結構就依照媽媽的個性來設定的，所以我把媽媽性格上那種外放的流動感放在這個空間裡。但顏色上就採用馬格力特的風格，馬格力特常會用很多很衝突的顏色，奇怪的構圖方式，會感覺有一些不合理。將這些全部加起來，這個家到底會變成什麼樣？就是讓你覺得這個家好像什麼都有，但就是有什麼地方讓人覺得奇怪，這就是我要的感覺。

拼圖的象徵

拼圖是他們家幸福的象徵，小美一家人每年在聖誕節時，都會三個人合拼一幅拼圖，掛在他們家最顯眼的角落。這一直在提醒他們這是個幸福的家庭，可是那些都已經是曾經的幸福了，以當下的狀態來看，反而是諷刺，所以我們的家庭設計就這麼殘忍地對待小美。

馬格力特〈情侶〉那幅圖，是在諷刺現在小美的爸爸媽媽，那畫看起來好像

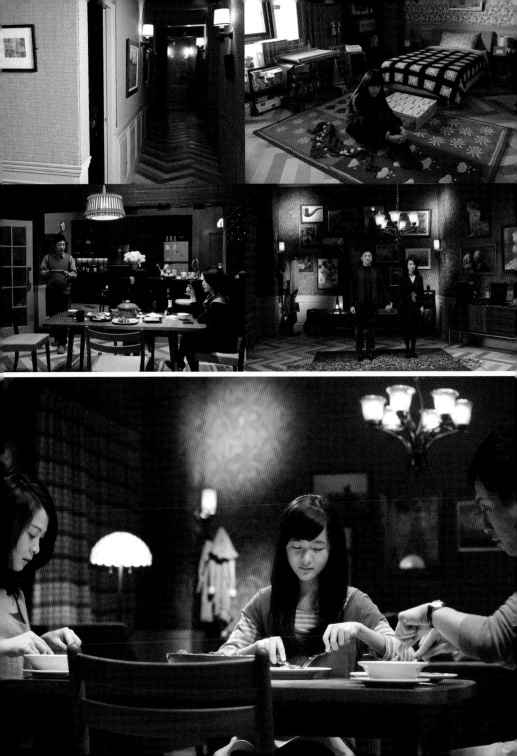

是一對非常相愛的情侶，他們互相接吻但是蒙著面紗看不到彼此，是很盲目的。這就像是小美爸爸媽媽的狀態一樣，表面上看起來很好，但實際上他們完全看不到彼此。

導演 林書宇

讓人感覺壞掉的一個家

小美家乍看下好像很溫暖，但若真的住在裡面會感到非常大的空虛感，同時充滿壓力還有孤獨感。它空間很大，但缺少一些生活的感覺，但表面要維持溫馨的樣貌。我第一次踏進那個場景時，就真的可以感受到那種壞掉的感覺。在小美家的時候，是我這輩子拍片最痛苦的一段時間，那地方不斷地從心理、生理各方面都影響到我，我不斷感冒、生病，這裡壞掉那裡壞掉。那個家給的壓力真的很大，悲傷感也很大。但在那樣子的環境底下，卻也幫助了我跟徐嬌去更接近謝欣美的孤獨和悲傷。

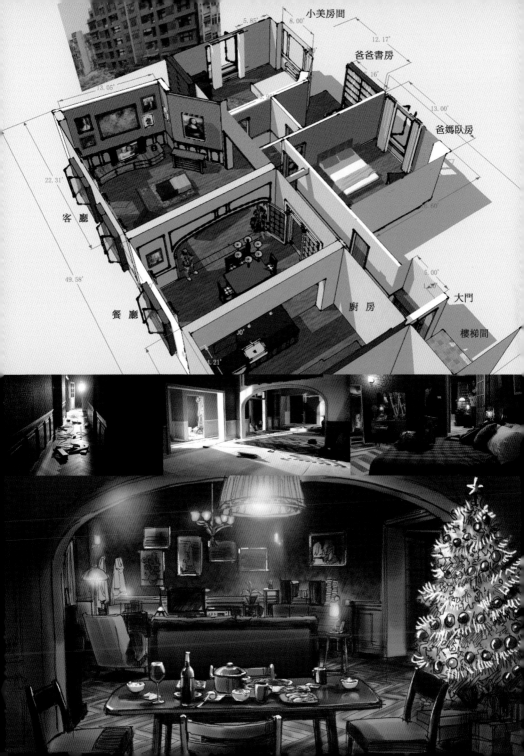

小美房間

爸爸書房

爸媽臥房

客廳

餐廳

廚房

大門

樓梯間

場景設定 ╳ 爺爺的小木屋

美術指導 蔡珮玲 ─────────────

被森林所接受的小木屋

當小木屋搭完，一起工作十幾年的木工師傅們搖頭大喊：「這是搭過最艱難的景了！」這小木屋搭在車子到不了，光是單趟就要爬二十分鐘山路的山谷沼澤地裡，必須逐根把實木和整間屋子裡的所有家具扛下去，真是艱辛任務。蓋小木屋前，得先計算好這塊小平台的範圍，精準量出水平線和要避過的樹及大石，連同太陽光的走向，再決定屋子的大小和方位。為了表現歲月的痕跡，兩個助理花了整整一星期處理每片木板，將其逐片烤至表面有舊木板的凹痕，再刷掉燒焦部份然後上補土，刷上屬於爺爺的淺藍色。再來將木板釘上已經搭好的骨架，依據真正老舊木屋該有的斑駁狀況和褪色程度去打磨。完成後再房子周邊種植物，讓它們在這環境裡生長。掛上鞦韆、燈具及一些小飾品，最後依照此地的潮濕度，用木屑混合好幾種材料和顏色作成適當的青苔黏上去。

屋頂的工程最困難。雖然電影裡只有一個鏡頭，但美術團隊還是得硬著頭皮爬上屋頂去黏藤蔓做質感。偏偏那陣子三兩天就來一個颱風，屋頂上的落葉和青苔做好了又被沖掉，必須再上去重做，屋頂斜板因雨變得又溼又滑，好幾次差點有人掉下來，過程相當危險。但當一切都完成，看到植物們開始有

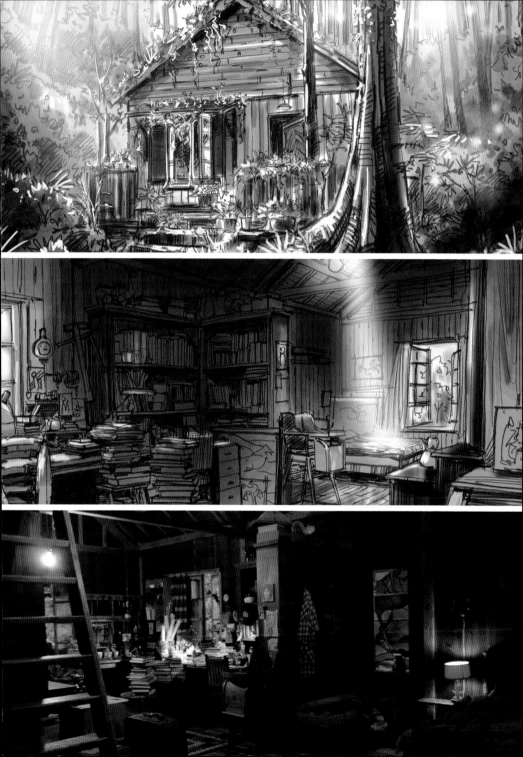

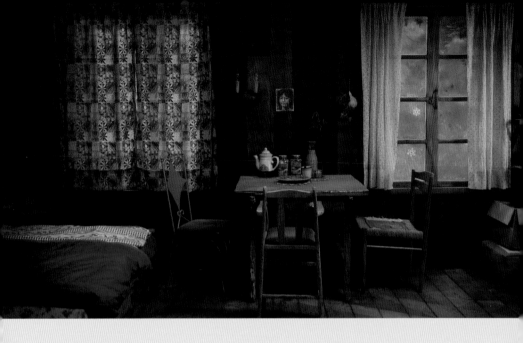

了自己的生命，還有蜘蛛和小昆蟲搬進來住，那早已不只是蓋一間房子的成
就感，而是覺得被這個森林認同了。

導演 林書宇

充滿溫馨細節設定的小木屋

爺爺的小木屋一切都小小的，都很可愛，充滿溫馨回憶。美術團隊把很多小
美跟爺爺以前一起生活的細節放在屋裡，非常令人感動，也決定了我怎麼拍
攝小木屋。一進屋，我就想像我是謝欣美，一切都充滿回憶，每一個角落都
有故事。美術指導小玲拿徐嬌小時候的照片畫成一幅油畫，當成是爺爺畫的
小美，我看到那幅畫差點飆淚，當下我就知道這要放在屋子最裡面，讓小美
去發現。而且畫要放在餐桌附近，設定成小美離開山上小屋後，爺爺畫了她
的樣子，只要爺爺奶奶在餐桌吃飯，就會有小美在旁邊陪伴他們的感覺。
看到這個屋子，再看到那幅畫，我突然意識到這部戲已經不只是謝欣美的成
長，同時也是徐嬌的成長。我們想讓觀眾感受到這些細節，整部戲同時捕捉
了兩個少女的成長，那非常美但非常感傷。

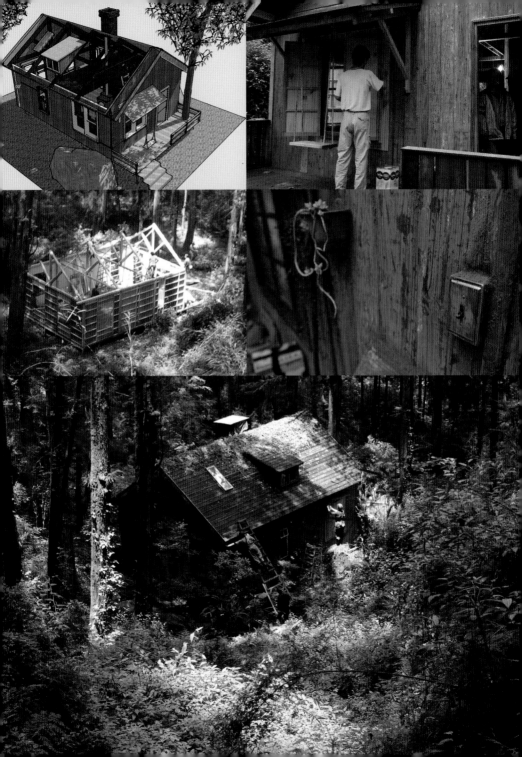

場景設定 ╳ 山中教堂

美術指導 蔡珮玲

出現了理想中的教堂

一開始覺得怎麼可能實際找到理想中的教堂，我們做了很多功課、查很多資料、畫了很多圖，沒想到在快要放棄時，真的出現這麼一座教堂，而且正好跟電影中的設定一樣是廢棄的，跑去勘景時，我們覺得這真的是緣分。這座在雲林東勢找到的教堂，是以前傳教士蓋的，真的讓我驚為天人。但這教堂怎麼會就荒廢在那邊呢？它就跟寶石一樣漂亮，它的結構真的是太美了，又完全符合我們所有牆形的設定，裡面有一些重複性的圖騰，也都跟我們其他場景需求相符合，它的設計真是太棒了，所以我怎麼也不想去改動它。

在這個場景裡有一個很重要的鏡頭：小傑跟小美醒來時，太陽光從外面灑進教堂，非常神聖的一刻。我覺得應該要有一個很好看的圖騰，讓太陽光穿透進來，而且要跟太陽有關。我找了很多好看的圖騰，發現後來在電影中用的這個，像個太陽徽章一樣，我就把它改編，嵌在教堂窗戶上。這個教堂的窗戶沒有統一尺寸，我們就將圖騰一個一個拼起來，完成後果然是我們想要的效果。而讓我們料想不到的是，電影中會有下雨淹水的場景，原本我們只是想要透過圖騰在第二天早上讓陽光灑下來而已，結果前一晚上淹水時，我們發現圖騰會在水上形成美麗的倒影，使整個場景大大加分。

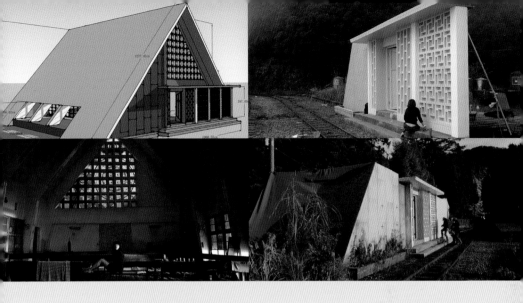

內部在東勢而門口在阿里山的教堂

美中不足的是這教堂的地點不好，教堂大門打開出去，其實只是一條景色普通的馬路而已，但在劇情裡面是要有非常完美超級無敵的風景啊。這該怎麼辦？於是我們又到處勘景，最後在阿里山二萬坪車站附近找到一個超美景點，在車站前面斷橋處，視野可以看得很遠。我們勘景的時候是冬天，看到整片的雲海，真的很漂亮，就決定是這裡了。但我們拍攝是在夏天，搭景到一半才聽當地人說，雲海是冬天才有的！如果我們想要在夏天看到雲海，真的是可遇不可求。但沒辦法，那時都要開拍了場景得敲定，所以我們還是把教堂外觀在二萬坪搭起來，計算定位讓門打開後，可以看到最好看的景色。

雖然只是教堂門口，但還是得搭景，小美會打開門走出去，教堂還是跟人有接觸的地方，不能整個教堂都是用電腦特效去key，所以我必須在二萬坪搭一部份的教堂外觀和教堂內部。因此事前規劃也得算得很仔細，教堂該蓋多大？它和周圍環境該有什麼關係位置？它打開來出去會看到什麼？如果我們從側面拍過去，它會跟什麼樣的樹如何交集等等。這個教堂是設定在這個地方存在很久了，那它該舊到什麼程度，而且在搭出來的教堂旁邊也得種一些植物，讓它看起來真的是多年來一直在這邊的感覺。即使只是一小塊教堂，

我們還是要想盡辦法做很多很多痕跡在上面。我們就在二萬坪蓋了教堂的門口，後製時再用3D特效把雲林東勢的教堂，跟阿里山二萬坪車站旁的教堂門口結合起來。

難得一見的雲海美景

即使有季節因素，我們還是硬著頭皮把教堂蓋好，拍攝此景的前幾天都在下雨，我們心中暗叫不好，這樣要怎麼看到雲海呀！結果到了拍攝那一天，真是神奇，老天爺就給了我們好美好美的雲海。當小美一打開門，雲海一層一層湧動，好像浪濤翻滾一樣的海，真是超無敵的景緻，讓人覺得下次要再看到這種雲海還要等個幾十年那種。小美打開門的那一刻，陽光那樣灑進來，大門外面完全就是我們要的景色，那真的是好有成就感，真是好感動！

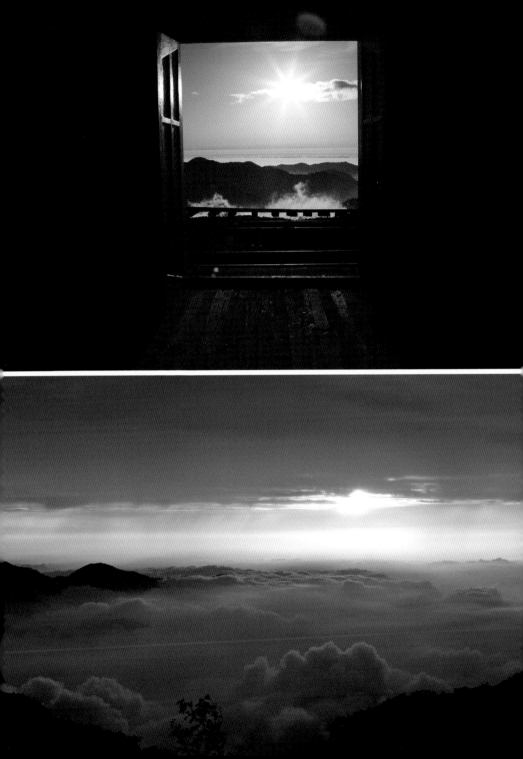

場景設定 ╳ 巴黎

美術指導 蔡珮玲 ————————

在巴黎的不可能任務

去法國拍攝之前，只透過法國那邊的工作團隊協助勘景，而且實際拍攝時間
非常緊迫，只有三天的時間要拍八條街道。那時候不是聖誕節，我們美術組
要把這八條街道全部陳設成有聖誕節的味道，是一個超難的任務。電影中那
家店我們從來都沒去過，只能憑照片去評斷味道到底對不對。那家店非常
小，而且不是拼圖店，是賣藝品、明信片的小店，但我們覺得那店真的很可
愛，還是選了它。

本以為在法國到處都可以買得到聖誕節的飾品，但那時候是二月，去各種賣
場根本都買不到節慶的飾品，在台灣可以買到的都沒有。我們只好到處去
借，道具師帶著我去朋友家借，去電視台借，去各種賣場拼拼湊湊，再把這
些收集到的道具用各種方式組合成我們要的。時間很短人手又少，我們只好
想很多方式去運用這些材料，在不同的階段有不同的組合方式，真的很緊迫
很可怕。

跟我們配合的法國道具師還有他的助理，就永遠是巴黎人的個性，放輕鬆放
輕鬆不用擔心的一切都可以很好的，就我一個人好緊張。道具師還在開車載
我去收集道具時，故意繞路帶我去看巴黎鐵塔等各種景點，一副很輕鬆的樣

子。他們每天下午四點半就說「喔，我們收工了，可以回家了」，中間都還有喝咖啡的時間喔！可是我到現在想起來還是好緊張。但很奇怪，最後全部道具還是都生出來了，而且完全沒有超出時間。我們才三個人，平常在台灣都沒有這麼少人，在三天內一個景接一個景設置，這個景開始拍，我們趕快跑去下一個景，趕緊搭完再回去拆上一個景再到下一個景，現在回想起來，都覺得真的是不可能完成的，但還是完成了。

電影結尾那間小店的美術陳設，我本來也覺得不可能及時完成，但卻在我們很輕鬆的狀態下全部搞定。陳設那間小店是很大的工程，原本裡面所有的東西密密麻麻的，我們將本來那些明信片、信紙等全部一一分類歸檔收好，再擺上我們的道具。這是間一九七五年開的小店，裡面有非常多各種小小的痕跡，每一個小角落都充滿驚喜，可是我們居然要將其全部撤掉換成我們的道具，讓我非常害怕。當我們陳設好以後，我很擔心這家店的老闆會很難過或很失望，可是他居然非常高興，還送我們每個人小禮物，還一直拍照，說「喔～妳把我的店變得好可愛唷」，讓我覺得有點成就感。

導演 林書宇

限制重重制度重重的拍片環境

在法國拍完之後，我就知道為什麼法國電影有這麼多都是手持攝影，為什麼都是很緊的鏡頭，帶不到任何遠景。在法國拍片真的好痛苦，相比之下，在台灣拍片自由度太高了，你想幹嘛就幹嘛。當然在台北拍是越來越難了，但離開台北後，幾乎是你是想要做什麼都可以，台灣人是很有人情味的，很多東西可以拗過去喬過去。但在法國完全沒有，完全一板一眼，你講好了要在這邊拍就不能拍別的，講好了往這個方向拍就不能往另一個方向拍，不能突然有靈感說我想要改成別的方式。技術上像是拉電線，被規定你只能拉這樣

子，不能拉到別的地方，諸如此類有各式各樣的問題。在巴黎的戲我們需要一位六歲的小女孩，因為兒童福利法，所以小女孩一天只能拍四小時，從到現場、化妝、拍攝、到離開要在四小時之內完成，但我們有這麼多戲要拍，就變成很大的挑戰。到巴黎的第三天開始下雨，拍的戲得等雨停，雨停之後小朋友的工作時間也快到了。在巴黎有各式各樣很制式的規定一定要遵守，畢竟他們有既定的工業模式，到他們那邊就要照他們的遊戲規則去拍攝。

拍的那幾天非常煎熬、非常疲憊，壓力很大，但拍完後退後一步看，各式各樣的事都很令人感動。最感動的就是他們的放飯，真是太厲害了。在法國放飯一定要有夠多的時間，不像我們便當發了就坐在街頭開始吃。有帳篷，裡面有桌子，帳篷裡面有暖氣，坐下來之後會先上甜點，甜點、前菜用完之後才來主菜，用刀叉坐在裡面吃，就像你在餐廳一樣，還有紅酒，吃完之後有點心，還有咖啡機可以煮咖啡喝，每一餐都是這樣，他們的工作人員是在享受吧。當然吃的同時你也在淌血，這些都是我們出的費用，你也急著要繼續拍，要趕那四小時，但是大家都還是悠閒地剝麵包、倒紅酒，他們整個拍片過程是滿尊重工作人員的，讓工作人員可以非常舒服地工作。

在巴黎我們發現一件非常有趣的事。電影最後小美為什麼走進那家拼圖店，是因為她看到了櫥窗裡展示的拼圖少了一片。這個少了一片的拼圖一直都是電影的主軸，一方面是小美那幅星空拼圖掉了一片，但也象徵她的心裡一直有一小塊缺口。在巴黎場景的前製過程，當地的美術人員問我結局這樣子寫的原因是什麼，我跟他解釋之後他就說，我們巴黎百分之七十的拼圖店真的都會把展示拼圖拿掉一片。我嚇一跳，我說這是我虛構的，是劇情需要。他說因為很多拼圖的圖案都是名畫，怕客人經過櫥窗的時候會以為是賣畫的店，因此將名畫拿掉一片，路過的人就會知道這是一家拼圖店。

場景探索 ✕ the Madison dance

導演 林書宇 ——————

整場戲開始於在法國餐廳吃飯時，媽媽突然想要跳舞，便把小美拉起來一起跳。小美一開始有點尷尬，跳得有點彆手彆腳，但後來小美也不管其他人怎麼看她們了，開始享受這段母女之間的感情互動。之後音樂停下來，小美先跑回座位，媽媽繼續一個人跳，然後情緒轉為悲傷。這單場戲就抓出這對母女之間情感的重要關鍵。

這段舞蹈場景是為了突顯出媽媽留法的背景，也是為了讓之後劇情的發展更合理。當時覺得可以在餐廳來一段舞蹈，我自然而然就想到這一段舞。對我來說這段舞有點理所當然，因為在學院裡學電影的應該每個人都知道高達，知道高達的話就會知道《法外之徒》，《法外之徒》裡有一段很特別的舞蹈叫the Madison dance。我的想法是，如果讓媽媽跟女兒跳這段舞應該會很有趣，但不要去講明這段舞從哪裡來，知道的就知道，不知道的就不知道。這支舞比較快、比較輕鬆，但我在創作中很喜歡反差的效果，用反差去帶不同的情緒，所以設計這段舞時，自然就想到了可以用輕鬆的舞蹈去帶出某些悲傷的情緒，我認為那個轉換會特別漂亮。正式拍的時候，到了舞蹈後段，奶茶演出的媽媽有非常出色的表現，是我們拍片過程裡直到那一刻都還沒有的

表現方式。因此當我們拍到這段時，我跟攝影師都很興奮，但同時也很害怕。害怕這在《星空》的世界裡到底成不成立？會不會太重了？會不會太眞實了？

後來在剪接過程中，我覺得拍那場跳舞戲使我成長很多，那場戲應該是這部電影裡我最愛的五場戲之一。因爲當時我在push自己，也在push演員，也在push攝影師，我們逼自己到一個可能是不安全的地方去試試看，看它成不成立，看它會不會有東西出來。我也不知道有多少比例的觀眾可以感受得到，但是我自己是感受到了，我覺得那個力量非常大。

到了電影後半上山時，小美便用這個舞蹈試圖去安慰小傑，整個看來就更加動人了。除了小美希望透過跳舞來使小傑變快樂之外，這個舞蹈在此也有一種歷史性，有個可以回想的點，觀眾會知道這個舞從哪裡來，知道這個舞對於小美的意義是什麼，體會小美願意把這屬於私密的體驗拿出來分享給小傑，情感自然而然就到位。寫劇本時我經常順著寫，寫到後面會發現，原來當初所寫的還有這個用意，可是當時我自己還不知道。我覺得這是寫劇本最好玩的地方，你不知不覺鋪了一些你不知道的哏，到後面會發現原來它一直在那裡，就很順理成章地延續下去了。

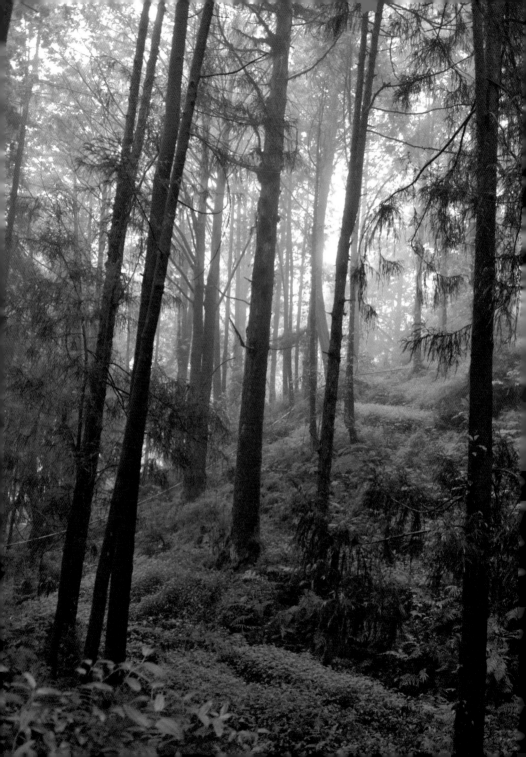

場景探索 ╳ 阿里山

導演 林書宇

我們希望呈現出一個不同的世界給觀眾，不管在城市或是在山裡，都希望呈現另外一個世界的感覺。因此希望去找到非寫實但同時又是你相信會存在於我們這個世界的環境，所以不管是小美家外面、學校、街頭，甚至於連文具行都不能隨便亂挑。我們跑遍了大台北地區，從各個不同地方找最適合的場景，再把它們全部拼湊在一個世界裡。拍校園戲的懷生國中就是一個非常可愛而不寫實的環境，校園四面被包圍，整個內部是天藍色的，它的形狀、顏色、樣子，讓我們一看就覺得是繪本裡面會出現的學校。我們在選場景，時都是盡量選擇繪本裡可能會出現的真實場景，如果找到的不夠像繪本的話，美術團隊會再去下很多工夫，因此我們的美術團隊拍這部片相當辛苦。山上的場景我們選擇到阿里山去拍，光是森林小火車就很可愛、有童話感。我們都是去很難到得了的地方，再加上拍攝期間山上經常下雨、起霧，讓我們要抵達那些場景又更加困難。我們盡量到深山裡去尋找不是常走的路，去找看看有什麼不同的美景可以捕捉。

用最辛苦的方式呈現大器質感

另一方面我跟攝影師也做了相當辛苦的決定，要在很不可能的地方架設軌

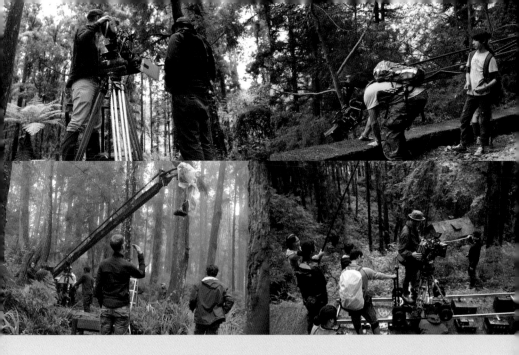

道，在很不可能裝設機器大手臂的地方將其搬上去裝設好，目的是爲了營造大器、沉穩的畫面。我們不想因爲是在深山裡拍攝，就將就攝影機改用手持，或架在攝影師的肩上就拍了。雖然那是最輕鬆最快的方式，但爲了品質，我們希望一切都可以像在城市裡一樣，在軌道上面呈現大器的味道。

除了阿里山，我們還跑到台中東勢再上去的雪山坑，還有最後的山中湖我們是在宜蘭找到的。各式各樣我們覺得是對這部電影最好最美的場景，即使這些場景都不容易到達，但不管多分散、多遠，我們都還是跑去拍，把其拼湊成一個美妙的世界。

不管是拍攝，還是美術團隊要在鬆軟的沼澤地搭起一間可以讓人在裡面生活的小木屋，都非常困難，但是做完之後，眞的很有成就感。在一個不可能的環境中創造出看起來像是寫實的場景，眞的很不容易。當我們看到小木屋時，有一種超寫實的感覺，好像走進了童話故事裡面一樣，非常不眞實但又實際存在，這不是景片，這棟小木屋眞的就是實際蓋好在那邊。我覺得這讓這部戲達到我所謂的現代童話感，充滿想像，但又可以相信是會存在於實際

的世界裡。不像在城市裡拍大都是設定好的，在山上拍攝需要不斷地隨機應變，根據團隊給我的回應、老天給的天氣，讓你在感受到了什麼的時候，可以在判斷之後決定走向另一個方向。很多都不是劇本裡面寫就的，必須是實際到了現場後回應你所感受到的，我覺得這也是在台灣拍片的自由，台灣電影本身有的生命力。

山中的冒險與成長

小美和小傑的山中冒險動機是很純真的，他們只是很純粹地想要逃離他們在都市充滿壓力的家，想要回到小美以前在山上跟爺爺奶奶生活的那一段時光。他們看起來像是離家出走，但對於小美來說她是回家。小美思念爺爺，思念以前那個單純的、美好的、不在城市裡的、沒有壓力的生活，這是最初的動機。對於小傑來說也一樣，不管是在學校發生的事，還是父母親彼此的關係，再加上當天他知道又得搬家，讓他決定跟小美一起去山上看星星。

小傑是一個轉學生，他的生活漂泊不定，每次到新的地方，發生了什麼事跟別人互動產生關係之後，不久又要搬家。小傑會這麼地保護自己，會在一開始很難跟其他人親近，就是害怕一旦親近了、熟悉了但不久又會失去，久而久之，他就覺得保護自己好像比較重要，就乾脆不要與別人互動，沒有擁有就不會失去。當小美提出要不要一起去山上看星星時，小傑也想逃離他所處的狀態，也想要跟很要好的朋友分享他內心的壓力或是祕密。

一切會走向何方？

我是在寫劇本的過程中，才慢慢想這趟旅程到底是為什麼？這一切會走向哪裡？在我們上阿里山勘景前四、五天，我先到阿里山山腳下的竹崎找了一間民宿，在那邊住下來，先去感受鄉下的生活節奏，也看一些車站、場景，同

時修劇本。在思考劇本的過程中，我看到民宿印的明信片，上面寫了一句在很多地方都會看到的句子，那一刻我對那句話感觸特別深，我突然找到這兩個小朋友為何要冒險、為何需要這段旅程的原因。那句話寫得很簡單也很常見：「旅行，是為了找到回家的方向。」就是這麼簡單的一句話，對這個兩小朋友來說也是如此，他們的旅程就是為了要找到他們回家的方向。

氣球燈

拍大場面戶外夜戲需要有穩定而充足的光源，但又難以架設一般燈具時，就需要有特別的設備。拍《星空》時，我們用了會飄浮的氣球燈。使用氣球燈要有專業人員，要有充氣瓶，充飽一次大約一小時，而且費用驚人。若要把它從一地放下來再到另一地放上去，所有的準備過程得全部重來一次，費用也是再加一次。但在戶外這是很強的光源，你可以將它升得很高，在無可架燈的場合使用非常方便。氣球燈可以快速達到一般燈源達不到的地方，只要充氣讓它飄浮升上去。

這次拍《星空》的氣球燈大概是在台灣拍電影用過最大的，升上去像是一顆月亮。會有這個器材，是魏德聖導演拍《賽德克·巴萊》時需要而借來的，但最後他們劇組沒用到，反倒是《星空》先用了。

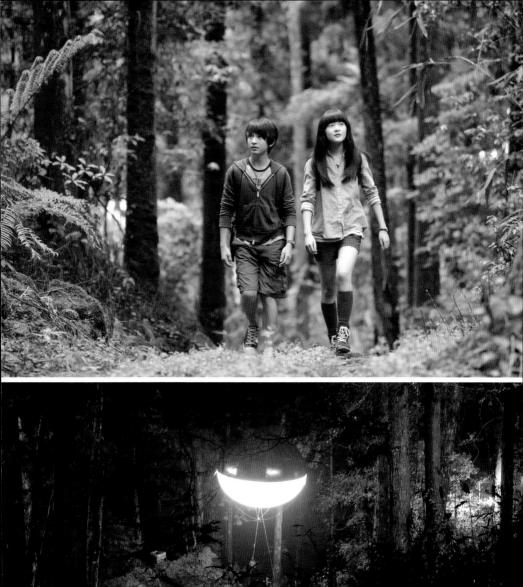
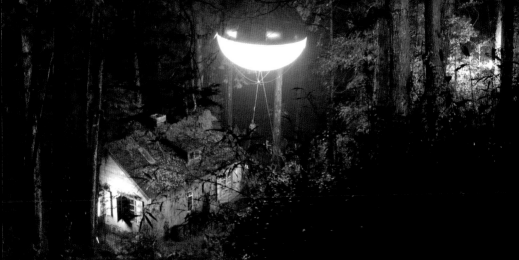

場景探索 ╳ 山中湖

導演 林書宇

困難度遽增的湖上攝影

為了尋找合適的山中湖場景，我們的團隊下了相當大的工夫，才找到宜蘭這個合適的地點。決定了地點後，接下來就是該怎麼拍它，我跟攝影師決定不要夜戲日拍，而是真的在晚上拍。如此產生的問題是，在這麼大的一面湖如何打燈，讓前景跟背景都能在底片上曝光，工作人員花了非常長的時間在打燈上。也因為這個地點無法提供好的打燈處，我們開了好幾台吊車上山，就是為了要讓攝影燈可以吊到高處往下打，也出動了氣球燈。燈光師一上吊車，就是整晚不能下來，野外夜晚又特別多蚊蟲，成千上萬隻向光性的蟲子不斷攻擊燈光伙伴，真的非常辛苦。

小船停在湖中央，我們也只好拿出超長的吊桿，讓攝影機可以伸到湖中心來拍攝。如此拍攝相當不容易，很多原本很簡單的事情都變得超複雜，連攝影機換底片都很不容易。兩位演員也很辛苦，一上船就好幾個小時不能回來，我跟演員都只能透過無線電溝通戲。兩位小朋友看起來很平靜，其實他們在船上手忙腳亂，因為只有他們兩個人在小船上，所以什麼都要他們自己做，從梳妝到攝影打板，都只能交給他們。

與原著不同的戲劇思考

看到書裡山中湖的場景跟內容時，就知道這是一段非常重要的戲，我一直在思索如何處理。電影中做了一些修改，讓小美在山上就生病，而不是像繪本那樣下山回到家後才生病，是為了讓故事再多一點點張力。只有兩個人在山上，若是有一個人發高燒的話，他們要怎麼辦？如此也會更加深兩個人相依為命的感覺。我一直在尋找這段旅程結束的方式，於是就這樣改了劇情。

此外也修改了繪本中兩個人一起看到星空，然後躍入湖中彷彿徜徉在星海的

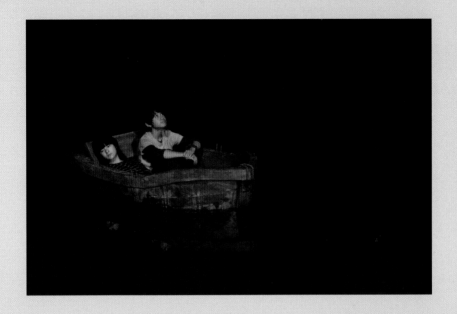

畫面，原因是爲了要超越《星空》。兩個人在山上，迷失在森林裡，在廢棄
的教堂過了一晚，第二天來到爺爺家，爲的就是要一起看山上美麗的星空，
也是他們一開始出走的最終目標。因爲小美在山上有美好的回憶，有爺爺的
家，所以來到小木屋時，小美已經得到她上山所追求的，小美有沒有看到
星空其實已經不重要了。那小傑呢？他的旅程得到了什麼？寫劇本時，我發
現這個問題。當然，看到星空，會得到心靈上的撫慰，但那只是一瞬間的安
慰。看到了星空之後呢？所以對小傑來說，重點應該不在看星空的這個目
標，而是過程。我想著如何讓小傑在山上體會到這樣的道理，於是就有了電
影中的橋段。

在船上，四周都是霧，讓他們兩個看不到星空。當小傑發現小美發高燒，背
著小美奔回爺爺家，跑到大草原上時，霧才散去，讓小傑的眼前出現夢幻般
的美麗星空。但是小傑知道，他已經不需要這片星空了，他知道最重要的就
是在他背上的這個女孩。小傑在這趟旅程所得到的，就是跟小美共同創造的
美好回憶。

場景探索 ╳ 特效畫面

導演 林書宇

決定以電腦繪圖呈現特效

因為幾米的畫是很有手工感的,所以一開始我很排斥做電腦特效,我跟美術設計一直在討論有沒有可能用更原始的方式去呈現特效,比如以黏土動畫,或是stop-motion(逐格動畫)來做的可能性。電影的CG(Computer Graphics,電腦繪圖)很容易感覺假假的,即使我們很費功夫很盡心去做,但要做到《阿凡達》那種世界領先等級的程度還是相當困難。但後來跟美術指導、特效指導、攝影師討論之後,覺得若是用傳統的方式去呈現特效,那反而會變成是另一種炫耀,等於是跟觀眾說:「好,到這邊就是看特效囉。」這是我一直不想在《星空》裡呈現的效果。

簡單說就是不想到了劇中小美想要逃避,開始幻想的時候,變成是讓人看炫麗特效的時候。我們一直都希望特效是出自於她的內心,帶有情感在裡面,也就是說特效呈現越不搶戲越好,完全地融入在角色的情緒裡,這才是我們覺得好的特效呈現方式。所以最後我們討論出來的結論是,用電腦繪圖特效會是最容易被觀眾所接受的,可以跟真人情感結合在一起的呈現,不會是突然出現偶動畫或是黏土動畫的那種突兀感受。

貼近現實生活的特效

在開拍之前，我們看很多影片尋找特效畫面的參考，包括《艾蜜莉的異想世界》也在我們一開始的討論範圍之內。我原本也以為會類似，但拍完之後發現非常不一樣。《艾蜜莉》的特效是用很可愛的手法讓觀眾知道，艾蜜莉的想像力很豐富，但我不可能在《星空》裡有三、五百個特效畫面，我們讓這個女主角真的是在必需的時候，才給她逃避的出口，以她的想像來逃避，這時才做特效，也為了讓她的個性更堅強、更有力量。《星空》裡所呈現的世界當然是美化過的，但它還是一個貼近現實的世界。所以小女孩的幻想是貼近我們現實生活的特效。

創作有趣的是，你得在有限的範圍裡去尋找可能性。雖然這部片已經是以比一般國片大非常多的規模在製作了，但它還是有限的。在有限的狀況下，我們很小心地去運用特效，很小心地去尋找最對的點，把錢花在刀口上。
我們從前製時就很清楚我們要做什麼特效，這些特效的意義是什麼，每一個觀眾會看到的特效都有其背後的涵意。這要回到幾米老師創作時的精神，很多東西不希望講得太清楚，希望用畫面直接呈現，讓觀眾去想說為什麼是這樣的畫面，小美在掙扎時內心世界為什麼是這樣的景象。

其次，特效也是為了要讓電影更接近原著一些。畢竟幾米老師的畫很多是天馬行空的，可能是正常的故事，但突然間背後藏著一個什麼東西。我印象很深的是，繪本中小美自己一個人回到家站在門口開門的那張圖，在樓梯間後面的氣窗外，竟然有一隻龍的尾巴飛掠過。很多東西很小，不仔細去看你可能就會錯過，但其實有深層的意義在，幾米畫的時候是有其意涵跟氛圍的，所以我們這次特效製作也盡量用像幾米的精神去運用。

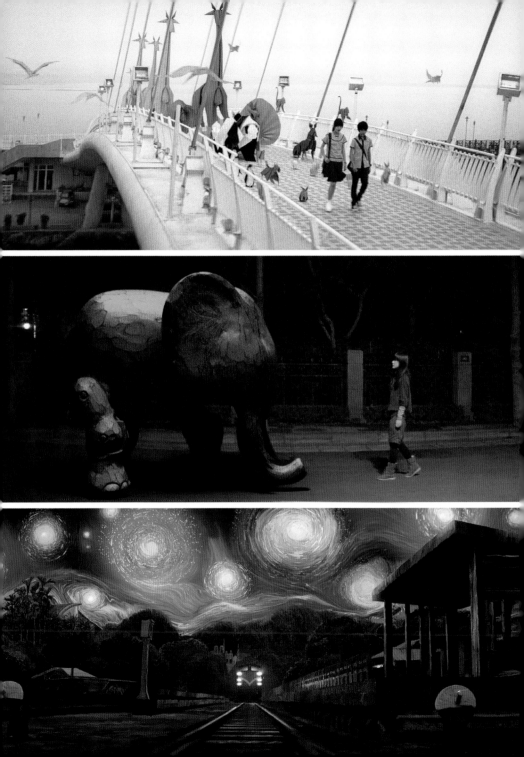

總監製
陳國富。

從小成本文藝片到大成本奇幻電影

我都會緊張監製的電影裡每一項工作的準備和設計，我怕任何一項偏離會影響到最後的結果。但我對《星空》的態度則比較放任，我也參與了很多籌備時的討論，拍攝時期也去了幾回，也參與了後期的工作，但一直用放任輕鬆的態度去面對這個作品。《星空》就像一個小女孩的成長，要呵護和鼓勵多過管理和規定。小心翼翼地在旁邊，怕別人欺負她，又知道自己不應該插手太多。

我對這個電影最大的貢獻，就是把它的製作成本提高了四倍，本來是小成本的文藝片，我硬把它變成一部大成本的奇幻電影。原因是我希望能加大它的影響力，我認為應該賭一把，把它的所有技術環節做到位，甚至超過這個類型觀眾的期待，能夠把它的觸角伸出去。這是我對這個電影的期待，也是我對這個電影比較大的貢獻。

兩岸三地精英電影工作者的成果

我一直很看好林書宇導演，雖然他只拍過一部劇情片，但從他拍短片時我就接觸過。我一直期待他有新的作品，後來我與原子映象合作，發現他們拍的第一個作品就是林書宇的《星空》，就加速了合作進度。華誼兄弟一直對關

發更有質量的電影滿懷熱情，加上我對新導演有偏好，這些因素都促成了我們去積極爭取這個作品。《星空》由幾米繪本改編，這也是電影的優勢，因為幾米在台灣和中國大陸都很有名氣，之前的《向左走向右走》等改編影片票房口碑都很好，這是一個有品牌的嘗試。

《星空》是第一部真正意義上的兩岸合拍片。過去有打這種招牌的電影，我老認為是因為商業考量，在規定的辦法裡頭爭取比較大的利益。但是《星空》從華誼兄弟參與之後，構成的元素是兩岸三地的創作精英：純台灣的創意，用了中國大陸的女主角，後期的工作在北京完成，工作人員也

憬和期待。我自己對這部電影有一種心痛的滿足感。傷痛是所有人都有，而電影要有一個使命，讓你的傷痛得到救贖的可能。傷痛是必然的，我們要學著接受這種必然的傷痛。人生是有缺憾的，但缺憾不是厄運，是生而為人必須接受的考驗的一部份。我覺得《星空》給我們一個很好的說法。

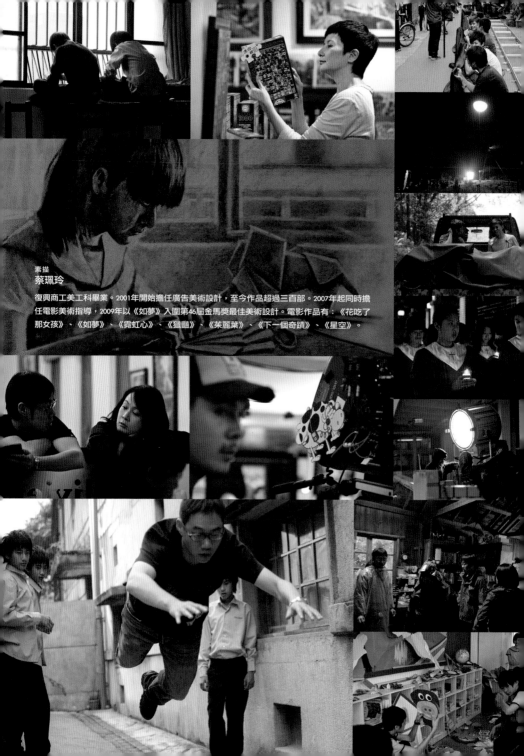

素描
蔡珮玲

復興商工美工科畢業。2001年開始擔任廣告美術設計,至今作品超過三百部。2007年起同時擔任電影美術指導,2009年以《如夢》入圍第46屆金馬獎最佳美術設計。電影作品有:《花吃了那女孩》、《如夢》、《霓虹心》、《獵艷》、《茱麗葉》、《下一個奇蹟》、《星空》。

星空
Starry Starry Night

根據 幾米 原著繪本《星空》改編

主演 徐嬌 劉若英 庾澄慶｜聯合演出 曾江 蔡淑臻 石頭（五月天）

特別演出 桂綸鎂｜特別介紹 林暉閔

編劇・導演 林書宇｜攝影指導 包軒鳴｜燈光指導 陳冠廷｜美術指導 蔡珮玲

造型設計 魏湘容｜電影音樂 world's end girlfriend｜聲音設計 杜篤之｜剪輯指導 肖洋、程孝澤

視覺特效 肖洋、常松、老A、李明雄、李金輝｜策劃 楊庭愷 莊麗鈺

聯合監製 張大軍 李雨珊｜製片人 劉蔚然｜總製片人 王中磊｜出品人 王中軍 湯珈鋮 劉蔚然

總監製 陳國富｜導演 林書宇

華誼兄弟傳媒股份有限公司　湯臣國際娛樂發行有限公司

富蘭克林文創創業投資股份有限公司　原子映象有限公司　出品

原子映象有限公司　發行

catch 180
星空電影青春紀念冊

資料提供：原子映象
編纂：大塊文化
繪本原著：幾米
素描：蔡珮玲
責任編輯：林盈志
美術編輯：蔡怡欣
法律顧問：全理法律事務所董安丹律師
出版者：大塊文化出版股份有限公司
台北市105南京東路四段25號11樓
www.locuspublishing.com
讀者服務專線：0800006689
電話：（02）87123898
傳眞：（02）87123897
郵撥帳號：18955675
戶名：大塊文化出版股份有限公司
總經銷：大和書報圖書股份有限公司
新北市新莊區五工五路2號
電話：（02）89902588
傳眞：（02）22901658

初版一刷：2011年11月
初版二刷：2011年11月
定價：360元

Printed in Taiwan

星空電影青春紀念冊 / 原子映象資料提供；
大塊文化編纂. -- 初版. -- 臺北市：大塊文化，
2011.11　　面；　公分. --（catch；180）
ISBN 978-986-213-283-8（平裝）
1.電影片

987.83　　　　　　　　　　　100020396

CALL SHEET 通告單

Title	星空		Date	2011/06/07(二)	
出品公司	原子映象有限公司		導演	林書宇	
監製	陳國富	總製片 劉蔚然	副導	洪伯豪	
製片	張雅婷	執行製片 姜乃云 場景連絡 河豚	Day #	66	
攝影指導	**Jake Pollock**		日出	05:03	日落 18:41

Locations 場景 **宜蘭太陽湖**　　　　　　　　天氣　晴時多雲

Crew call 大隊現場 **16:00 pm**
集合通告 開機時間 **20:00**　　　　　　　公司發車

Sc # 場次	Set/Scene 場景	Description 內容	Int/Ext 內/外	D/N 日/夜	Page 頁數	Location 場地
S80	山中湖	兩人躺在船上看星星，小美身體不適	外	夜	0.8	宜蘭太陽湖岸
S79-2 (預備)	山中湖邊碼頭	小美小傑來到湖邊準備划船	外	夜	0.1	
序1 (預備)	山中湖邊碼頭	湖邊碼頭空鏡	外	夜	0.1	

Cast #	Cast	戲裡角色	服裝需求	演出場次	現場	Remarks 特別事項
1	徐嬌	小美	10	S80	19:30	現場梳化 19:00
2	林暉閔	小傑	5	S80	19:30	現場梳化 19:00

Nos	特約、臨時演員	Description 人物描寫、特殊要求	現場通告	演出場次	服裝需求

Props / Set Dressing 道具/陳設		車輛
小木船/碼頭		

特殊攝影/場務器材	特效道具
燈光組=氣球燈(氣瓶三天量/移動兩次)/發電機 150k x1/60k x1/吊車 25t x2=14:30/ 18kpar x 2 /18k x x /超大吊籃 x2/燈光人員 x6 打燈場務=銀河機 16:00 場務=煙盆/蠟塊多數 場景支援=水面平台 x2/ 安全防護人員 x3	

備註	特殊化妝
演員乘坐小船於湖面，注意安全防護。	

隔日通告　0607 二) 中班

Sc # 場次	Set/Scene 場景	Description 內容	Int/Ext 內/外	D/N 日/夜	Page 頁數	Location 場地
S81	山中湖上方草原	小傑揹著小美在草原上奔跑	外	夜	0.4	太陽湖上方草原
1序1	山中湖上方草原	草原空鏡	外	夜	0.1	太陽湖上方草原

Director 導　演	林書宇	1st Asst Director 副　導	洪伯豪	Line Producer / U.P.M. 現場製片	張雅婷

CALL SHEET 通告單

Title	星空		Date	2011/06/08(三)
出品公司	原子映象有限公司		導演	林書宇
監製	陳國富	總製片 劉蔚然	副導	洪伯豪
製片	張雅婷	執行製片 姜乃云 場景連絡 涂俊傑	Day #	67 殺青日
攝影指導	Jake Pollock		日出 05:03	日落 18:41

Locations 場景	宜蘭太陽湖	天氣	晴時多雲

Crew call 集合通告	大隊現場 16:00 pm 開機時間 20:30	飯店發車 15:40

Sc # 場次	Set/Scene 場景	Description 內容	Int/Ext 內/外	D/N 日/夜	Page 頁數	Location 場地
S81-3	山中湖上方草原	小傑側面正面，光影變化	外	夜	0.1	太陽湖上方草原
S81-4	山中湖上方草原	拉背、看到天際	外	夜	0.1	
S81-5	山中湖上方草原	小傑側面正面，小傑繼續跑步	外	夜	0.1	
S81-6	山中湖上方草原	大全景，兩人跑在草原上	外	夜	0.1	

Cast #	Cast	戲裡角色	服裝需求	演出場次	現場	Remarks 特別事項
1	徐嬌	小美	10	S81	20:00	拍攝劇照 17:00 碼頭
2	林暉閔	小傑	5	S81	20:00	拍攝劇照 17:00 碼頭

Nos	特約,臨時演員	Description 人物描寫,特殊要求	現場通告	演出場次	服裝需求

Props / Set Dressing 道具/陳設	車輛

特殊攝影場務器材	特效道具
燈光組=氣球燈/發電機 150k x1/60k x1/吊車 25tx2/ 18kpar x 2 /18k x 2 /超大吊籃 x2/ 燈光人員 x6	

備註	特殊化妝
感謝大家辛苦參與拍攝，希望我們一起點亮的星空，能讓台灣電影更美麗，成為我們共同的永恆回憶。 最後提醒，離開飯店時請將行李帶出房間辦理退房、隔日清晨殺青後大隊直接返回台北。並請大家踴躍出席殺青晚會。	

隔日通告 0610(四) 晚班 18:30

Sc # 場次	Set/Scene 場景	Description 內容	Int/Ext 內/外	D/N 日/夜	Page 頁數	Location 場地
S98	某餐廳	星空殺青聯歡晚會	內	夜	不醉 不歸	潮品集 台北市承德路 17-1 號

Director 導　演	林書宇	1St Asst Director 副　導	洪伯豪	Line Producer / U.P.M. 現場製片	張雅婷

CALL SHEET 通告單

Title 出品公司	星空 原子映象有限公司		Date 導演	2011/03/24 (四) 林書宇
監製	陳國富	總製片 劉蔚然	副導	洪伯豪

		執行製片 姜乃云		
製片	張雅婷	場景連絡 河豚	Day #	1
攝影指導	**Jake Pollock**		日出 05:55	日落 18:07
Locations 場景	德儒文具行	台北市忠孝東路二段 134 巷 10 號 (靠忠孝新生捷運站 2 號出口)	天氣	陰時多雲短暫雨

Crew call 集合通告	06:30		公司發車 星空	06:10

Sc # 場次	Set/Scene 場景	Description 內容	Int/Ext 內/外	D/N 日/夜	Page 頁數	Location 場地
S8	文具行店內	小美跟著小傑在文具行內偷東西	內	日	0.5	
S31	文具行店內	小美偷東西，小傑幫忙解圍	內	日	0.5	
S7a	文具行店外	小美跟蹤小傑走進文具行	外	日	0.1	
S30a	文具行店外	小傑跟蹤小美走進文具行	外	日	0.1	
S92c	文具行店外牆	牆上的警告標語<嗚>被其餘海報覆蓋	外	日	0.1	

Cast #	Cast	戲裡角色	服裝需求	演出場次	現場	Remarks 特別事項
1	徐嬌	小美	冬季制服+書包	S7a/S8/S30a/S31	07:30	06:30 星空梳化妝
2	林暉閔	小傑	冬季制服+書包	S7a/S8/S30a/S31	07:30	06:40 星空梳化妝

Nos 特約/臨時演員		Description 人物描寫,特殊要求	現場通告	演出場次	服裝需求
	談行儀	文具店老闆娘	07:30	S8/S31	冬天衣物 x2(現定)
	文具店顧客	S8=同校女同學 X2(不同班) S8=他校國中生 X2(一男一女) S31=高中生 x2(情侶檔)	07:30	S8/S31	同校冬季制服,他校冬季制服,高中生=高中冬季制服/冬季便服(大衣)
	文具行外路人	上班族 x6(3 男 3 女)	10:00	S7a/S30a	冬季衣物(大地色系,勿著鮮艷顏色)

Props / Set Dressing 道具/陳設	特殊道具
文具店店門陳設(燈箱/樓梯口整理)，店內文具櫃更動位置及顏色	
S7a 小傑素描本	
S8 小傑素描本，素描筆，橡皮擦，各式被偷文具(小美所偷文具與 S9 連戲)	
S31 小美偷竊各式文具	
S92c <嗚>警告海報，其餘牆上海報	

特殊攝影/場務器材	車輛
店內需更換冷暖色系燈管	
備註	特殊化妝
文具店老闆娘現場定妝，請準備 4~5 套冬季衣物需求如下 冬季暖色系褲裝，襯衫或毛衣類皆可（大地色、粉色皆可），避免亮片、卯丁、裝飾物品	
S7a/S30a(店門朝街道拍攝) 公園旁街道機車擺放整齊，需要管制人車，於 1400~1600 間拍攝，以避免上下班人潮，若下雨，則視狀況，雨停就搶拍	

Director 導演	林書宇	1ST Asst Director 副導	洪伯豪	Line Producer / U.P.M. 現場製片	張雅婷

CALL SHEET 通告單

Title	星空	Date	2011/03/25 (五)
出品公司	原子映象有限公司	導演	林書宇
監製	陳國富　　　　總製片　劉蔚然	副導	洪伯豪
	製片 張雅婷 執行製片 姜乃云 場景連絡 河豚	Day #	2
攝影指導	Jake Pollock	日出 05:54　　日落　18:07	
Locations場景	台北市忠孝東路二段134巷10號 德儒文具行 (靠忠孝新生捷運站2號出口)	天氣	陰時多雲短暫雨

Crew call
集合通告　07:30　　　　開機時間 08:50　　　　公司發車　星空　07:00

Sc # 場次	Set/Scene場景	Description內容	Int/Ext 內/外	D/N 日/夜	Page 頁數	Location場地
S7a	文具行店外	小美跟蹤小傑走進文具行	外	日	0.1	德儒文具行
S30a	文具行店外	小傑跟蹤小美走進文具行	外	日	0.1	
S7a (預備)	文具行店外街道	小美跟蹤小傑走進文具行	外	日	0.1	泰安街2巷
S7	公車上	小美與小傑在公車上	內	日	0.2	捷運忠孝新生站
S30	公車上	小傑關心小美狀況	內	日	0.1	

Cast #	Cast	戲裡角色	服裝需求	演出場次	現場	Remarks 特別事項
1	徐嬌	小美	冬季制服+書包	S7a/S30a/S7/S30	08:30	星空梳化 07:30
2	林暉閔	小傑	冬季制服+書包	S7a/S30a/S7/S30	08:30	星空梳化 07:50

Nos	特約,臨時演員	Description 人物描寫,特殊要求	現場通告	演出場次	服裝需求
	文具行外路人	上班族x6(3男3女)	08:00	S7a/S30a	冬季衣物(大地色系,勿著鮮艷顏色)
	公車上乘客X35	放學高中生10人（男女各半），老人家5人（60歲以上），下班族15人（女10男5），家庭主婦5人	13:00	S7=35人 S30=乘客人數視情況減少	冬天衣物加外出包(背包/書包/公事包等)，穿一帶二,勿著鮮艷色系衣物,盡量以大地色系或深暗色系為主。 請群眾帶坐車時會使用的物品(書本,隨身聽,掌上遊樂器等)

Props / Set Dressing　道具/陳設	車輛
S7a=文具店門口陳設	公車 11:00 忠孝新生站2號出口
S7=公車窗外貼卡點(需與S6連戲),素描本,公車路線簡圖(小傑站立位置上方),公車座椅皮革(借位前景用),群演道具預備(書報等)	
S30=公車窗外貼卡點 (可與S7有些許區隔),群演道具預備(書報等)	

特殊攝影'場務器材	特殊道具

備註	特殊化妝

NOTE：因天候關係,本日通告除公車場次不動外,可能再做小幅度調整

Director 導　演　林書宇	1st Asst Director 副　　導　洪伯豪	Line Producer / U.P.M. 現場製片　張雅婷